U0110856

大展好書　好書大展
品嘗好書　冠群可期

大展好書　好書大展
品嘗好書　冠群可期

智力運動　6

西洋棋知識

林　峰　編著

品冠文化出版社

國家圖書館出版品預行編目資料

西洋棋知識 ／ 林峰 編著
——初版，——臺北市，品冠文化，2012〔民101.12〕
面；21公分 ——（智力運動；6）
ISBN 978－957－468－914－9（平裝）

1.西洋棋

997.16 101020422

西洋棋知識

編　　著／林　　峰

責任編輯／范 孫 操

發 行 人／蔡 孟 甫

出 版 者／品冠文化出版社

社　　址／台北市北投區（石牌）致遠一路2段12巷1號

電　　話／（02）28233123・28236031・28236033

傳　　眞／（02）28272069

郵政劃撥／19346241

網　　址／www.dah-jaan.com.tw

E－mail／service@dah-jaan.com.tw

登 記 證／北市建一字第227242

承 印 者／傳興印刷有限公司

裝　　訂／建鑫裝訂有限公司

排 版 者／弘益電腦排版有限公司

授 權 者／北京人民體育出版社

初版1刷／2012年（民101年）12月

定　價／180元

國務委員李鐵映接見世界冠軍謝軍和諸宸

國務委員李鐵映與謝軍下西洋棋

4

2000年中國女隊榮獲西洋棋奧林匹克賽女子團體冠軍

2002年中國女隊再獲西洋棋奧林匹克賽女子團體冠軍

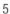

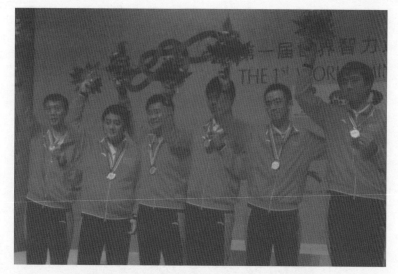

中國男隊榮獲首屆世界智運會男子快棋團體冠軍

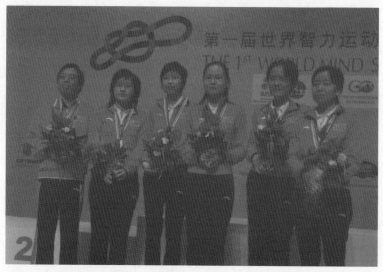

中國女隊榮獲首屆世界智運會女子快棋團體冠軍

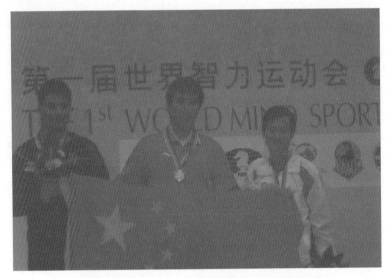

卜祥志在首屆世界智運會勇奪男子快棋賽冠軍

首屆世界智運會西洋棋賽場一角

編輯委員會

8

叢書總序

　　國家體育總局於2009年11月在四川成都舉行第一屆全國智力運動會，比賽項目有圍棋、象棋、國際象棋、橋牌、五子棋和國際跳棋等六項。把六個智力運動項目整合在一起舉行這樣的大型綜合賽事，在國內尚屬首次，可以說是開了歷史的先河。

　　為了利用這一非常重要、非常難得的契機，大力宣傳、推廣、普及和發展智力運動項目，承辦單位國家體育總局棋牌運動管理中心將在首屆全國智運會舉辦期間，創辦棋牌文化博覽會，透過展覽、研討、互動等活動方式，系統地宣傳智力運動的歷史、文化內涵和社會功能、教育功能，以進一步提升智力運動的社會影響力。

　　為了迎接首屆全國智運會的舉辦，國家體育總局決定組織力量編寫一套《智力運動科普叢書》，簡明易懂地介紹智力運動的發展歷史、智力運動的多種功能以及智力運動各個項目的基礎知識和文化特色，給廣大群眾提供一套智力運動的科普教材，以滿足群眾認識、瞭解、學練棋牌智力運動的需要。

　　智力運動項目有著廣泛的群眾基礎。據有關方面統計，在世界上，棋牌類智力運動愛好者的總人數大約達到十億之眾，這是一個令人驚歎的數字。智力運

動也深受我國各族人民的喜愛，源於我國有著悠久發展歷史的圍棋、象棋的愛好者數以億萬計，而橋牌、國際象棋的愛好者估計也有上千萬人，國際跳棋、五子棋愛好者隊伍近年來隨著國際活動的逐漸增多也有大幅上升的趨勢。

10

文明有源，智慧無界。推廣和開展智力運動可以促進民族文化、本土文化和世界先進文化的傳播與交流。透過比賽、交流，互相學習、共同提高，可以達到互相瞭解、和諧發展的目的。從這一層意義上講，棋牌智力運動也可以爲創建和發展和諧世界貢獻力量。

智力運動項目有一個共同的特點和功能，那就是，可以開發和鍛鍊人們的智力，培養邏輯思維、對策思維、創造思維和想像思維的能力；可以提高情商，發展非智力因素；可以鍛鍊優秀的意志品質和機智勇敢、頑強拼搏的精神及遵紀守法的觀念和良好的品德；可以培養和提高處理矛盾、解決問題的實際能力；可以培養人們正確的人生觀、世界觀和全局觀；可以提高人們的抗挫折能力，提高自信心，增強工作和學習的自覺性、主動性、計劃性和靈活性等等。

智力運動中的團體項目還有培養團隊精神和集體主義思想的重要作用。簡而言之，棋牌智力運動是一種教育工具、一種鍛鍊工具、一種交流工具。

棋牌智力運動是智慧的體操，是智慧的搖籃，也是智力的試金石，它是培養和提高人們智力素質、文

化素質、心理素質乃至綜合素質的有效工具。不論男女老幼，不論所從事的行業，都能從中汲取有益的營養。

首次推出的《智力運動科普叢書》由國家體育總局下屬的中國體育報業總社人民體育出版社出版，分為六個專輯。第一屆全國智力運動會所設的六個比賽項目，每個項目出一個專輯。為了保證這套叢書的編輯品質，國家體育總局棋牌運動管理中心成立了叢書編輯委員會，負責組織領導叢書的編輯和審定工作。

參加這套科普叢書編寫工作的作者和審定者都是長期從事智力運動各個項目教學或研究的教師、教練員、專家和學者。他們精選教學素材，深入淺出，用生動活潑的語言、動人的故事情節、精練的文字和精選的圖片對智力運動各個項目進行富有趣意的梗概的介紹。

這套叢書可以幫助讀者特別是青少年瞭解智力運動各個項目的基本知識、文化內涵和發展歷史，從而進一步認識智力運動對人的全面發展所起到的獨特的促進作用。叢書中講述的名人故事和學練的方法與手段，對讀者有啟發和借鑒的作用，可以使讀者很快入門，收到事半功倍的學習效果，可以使讀者自覺地愛上棋牌智力運動而終身受益。

2008年10月，首屆世界智運會在中國北京的成功舉辦，擴大了棋牌運動的影響，提升了棋牌運動的地位，給棋牌智力運動的發展和傳播注入了新的活力。

在首屆世界智力運動會的影響和促進下，經國家體育總局批准立項，我國於2009年11月舉辦第一屆全國智運會，並從2011年起每四年一屆地長期舉辦。

相信這套《智力運動科普叢書》的編輯出版，將爲智力運動項目在我國的進一步深入推廣，爲智力運動項目走進社區、走進學校、走進部隊機關廠礦，走進廣大農村，滲透到社區的各個階層開闢更寬廣的道路。它將成爲宣傳、普及、推廣、傳播智力運動的有效載體。隨著全國智力運動會一屆一屆地舉行，隨著這套叢書在全國的發行，相信一個進一步普及智力運動項目的高潮將很快掀起。而這也正是我很高興地爲這套叢書作序要表達的願望。

中國奧委會副主席
國家體育總局局長助理
曉　敏

目　錄

一、何爲西洋棋？

西洋棋的英文（CHESS），原意是「將死對方的王」，是世界上最盛行的棋種。西洋棋在舊中國被稱為「萬國象棋」，目前中國大陸為了與傳統象棋有所區別，叫做國際象棋。

西洋棋是歷史最悠久、開展最廣泛、擁有愛好者最眾多的世界性競技項目之一。它的世界性組織──國際象棋聯合會（簡稱「國際棋聯」）目前已有169個成員國（地區），全世界的愛好者有3億─7億之多。

由於西洋棋的神奇魅力，1500多年以來，不僅一代又一代的棋手為之鞠躬盡瘁，而且眾多的政治家、軍事家、哲學家、文學家、藝術家和科學家為之著迷傾倒。有稱它為「袖珍戰爭」的，有稱它為「思維藝術」的，也有稱它為「智力教具」的。其中，革命導師列寧「智力的體操」和大詩人歌德「人類智慧的試金石」這兩個提法更是廣為流傳。

關於西洋棋的屬性和定義，國外曾有過長期的爭論。曾獲得過世界冠軍和擔任過國際棋聯主席的荷蘭數學家尤偉博士在自己的一本著述中是這樣說的：「西洋棋熔競技、藝術和科學為一爐。其中，競技約占1/2，藝術和科學約各占1/4。」這一觀點頗有代表性。現在包括中國在內的很多國家都把西洋棋列入體育運動項目，也有不少國家把它歸於文化藝術門類。當然，如果細細劃分的話，它屬於智力競技而非體力競技項目。2008年10月在北京舉辦的首屆世界智力運動會，西洋棋就是主要項目之一。

說西洋棋是一項體育競技，因為它需要所有體育項目必須具備的意志品質、心理素質和強健體魄。由於是面對面直接分勝負的對抗性項目，又受規則的控制和時間的限制，所以競技所占的比重較大。

說西洋棋是一門文化藝術，因為它需要豐富的想像力、敏銳的洞察力和獨特的創造力，即文學、美學等藝術所必須具備的形象思維力。

說西洋棋是一類思維科學，因為它需要客觀判斷局勢、嚴密制定計劃和精確計算變著的能力，即數學、軍事等科學所必須具備的邏輯思維的能力。

有位女子世界冠軍這樣描述：「西洋棋是有教養的人們之間高雅的搏鬥。」鑒於它具有藝術和科學的特質，故「高雅」作為修飾和限定的詞頗為合適；鑒於它更具有競技功能，故「搏鬥」作為主詞也是恰當的。

對於高級棋手來說，他們之間的比賽，與其說是對弈雙方在棋盤64個格子上運籌帷幄、調兵遣將，比試棋藝水準，不如說是兩個各具個性的人的智力上的衝突，感覺和情感上的較量，毅力和意志上的交鋒。正因為西洋棋兼具體育、藝術和科學數方面的特質，並把它們融為一體，所以它是最能淋漓盡致地展示人的個性和體現人的智謀、才華的綜合性體育競技項目。

在1998年國際棋聯代表大會上，國際棋聯主席克山·伊柳姆日諾夫號召各成員協會都要讓西洋棋進入學校，呼籲加大推廣西洋棋教育的力度，盡力使此項體育進而成為一種教育。在這次大會上，國際棋聯學校教育委員會主席尼柯拉·派拉迪諾作了該委員會自1985年成立起至1997

18

年的十二年工作總結報告。報告闡明了十個「西洋棋教育目標」、十個「為什麼要實行學校西洋棋教育」的原因和十個「西洋棋在基礎教育中的優點」。其中十個「西洋棋教育目標」是這樣寫的：

（1）在年輕人中間發展西洋棋的興趣，以提高文化素養。

19

（2）把西洋棋作為個人自我認識能力開始的智力發展手段。

（3）西洋棋保證了學生發展社會生活所需的基礎知識、技術和靈活性。

（4）西洋棋幫助年輕人作為個人或社會中的一員明白西洋棋與生活的關係。

（5）西洋棋能發展個人的和諧的智慧、道德以及他或她獨立思考和理解的能力。

（6）幫助提高年輕人解決問題的能力。由於解決問題是所有學習的關鍵，孩子們需要對包括日常生活在內的各個方面的各種解決方法的分析、評價和衡量的訓練。

（7）幫助年輕人正確評估自己的行為和性格。

（8）在西洋棋分析過程中提高自己的辨識能力。

（9）顯示學習是件樂事的事實。

（10）對各種不同個人的評估的平衡。從心理理論和教室實踐中明確知道，用單一方面的標準衡量一個人是不可能的。

這位主席在闡述十個「西洋棋在基礎教育中的優點」中的第一個是「充分發展邏輯思維能力，使學生學習、掌握實際邏輯（9—10歲）和理論邏輯（11—12歲）」。他

還形象地把西洋棋比喻為「腦力鍛鍊的體育館」，其論證是：「與其他體育項目著重鍛鍊身體某一部分一樣，西洋棋是思想體育，它著重鍛鍊大腦，使孩子發展想像力和創造力。在對局時，大腦始終受衝擊，快速反應，變幻無窮，從而形成自己的個性。」

20

當然，西洋棋從廣義來說也是一種遊戲和娛樂，一種世界上最古老的有規則的益智遊戲和帶搏鬥性質的休閒娛樂。曾在本世紀初獲世界女子個人亞軍的中國國際特級大師秦侃瀅在回憶當年初學情景時說：「當我第一次接觸到西洋棋時，我好像中了它的魔法似的。你看那造型古樸生動的大大小小的棋子，就像童話世界小人國一樣。於是你就想統率兩支『木頭人大軍』中的一支，從內心深處產生出一股十分強烈的弈棋慾望，並想戰勝對方，顯示自己的指揮才能。」

確實，那頭上頂著十字架的皇帝、漂亮而又威風的皇后、高牆四聳的車、形象逼真的馬、披上聖衣聖帽的象以及矮矮的圓乎乎的小兵（圖1），真讓人想去試上一試。

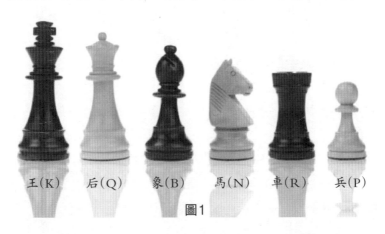

王(K)　　后(Q)　　象(B)　　馬(N)　　車(R)　　兵(P)

圖1

二、能否很快學會下西洋棋？

要是你會我國傳統的象棋，那學會下西洋棋就更容易了；要是你不會象棋，那也不要緊，只要你看完關於走法的速成講解，便可和夥伴一起美滋滋地擺開戰場殺一盤了。

（一）棋盤和棋子

西洋棋是由雙方輪流對弈的，一方執白棋，叫做白方；一方執黑棋，叫做黑方。按規定，對局由白方先走。

棋盤是一個正方形，等分為64個方格。這些方格有深淺兩種顏色，交替排列（圖2）。淺色的方格叫做白格，

圖2

深色的方格叫做黑格，棋子就在這些方格上活動。因為有幾個棋子斜著走，又可走得很遠，有了白格黑格，便不會看錯行了。安放棋盤時，必須要使每一方的右下角是白格，不能擺錯。

22

棋子的數量和象棋一樣，每方16個，白黑雙方一共32個。雙方各有一王、一后、雙車、雙象、雙馬和八兵。棋子的平面圖形和對局開始前各個棋子的初始位置是這樣的（圖3）：棋子放在方格內（而不是如象棋那樣放在交叉點上），雙方底排（底線）由外向內是車、馬、象（這和象棋棋子初始位置的放置法是一樣的），中央是王和后。要注意，白后在白格，黑后在黑格，雙方的王和后都是面面相對，不能擺錯。底排（底線）的前面一排即次底排（次底線），則放置雙方各八個兵。

圖3

為了不把棋盤和棋子擺錯，可以記熟下面的簡易口訣：「右手下，應是白（格）；車馬象，兵二排；白后白（格），黑后黑（格）。」

（二）棋子的走法

（1）車

直橫都可以走，格數不受限制，和象棋中車的走法完全一樣（圖4）。如果無其他棋子阻礙，車在棋盤任何格子都能走到14個格子上去，在中心上的活動範圍是14格，在邊、角上也是14格。

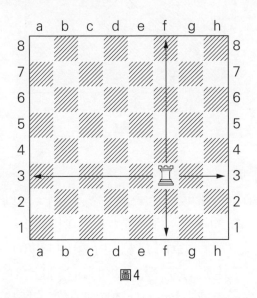

圖4

（2）象

斜走，格數不受限制。可以形象地描述為「斜行的

車」（圖5）。象在棋盤中心，能走到的格子有13個。越往棋盤邊上，象能走到的格子數量越少，在棋盤邊、角上，它能走到的只有7格。雙方的兩個象分別是白格象和黑格象，白格象永遠不能走到黑格上去，黑格象也永遠不能走到白格上去。

24

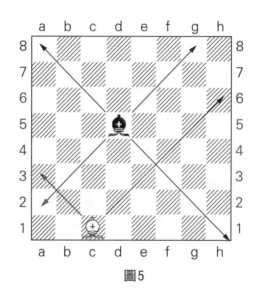

圖5

（3）后

直、橫、斜都可以走，格數不受限制。可以形象地描述為「車和象的綜合」（圖6）。后在棋盤中心，能走到的格子共有27個（車的14格加上象的13格）；在棋盤邊、角上，能走到的有21格（車的14格加上象的7格）。后是所有棋子中威力最大的，相當於雙車或雙象（馬）加一馬（象）。

下面將講到的馬和象兩種棋子，其價值基本相等。

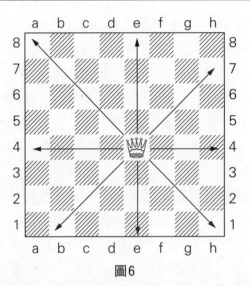

圖6

（4）王

直、橫、斜都可以走，每步棋限走一格。其走法可以形象地描述為「小皇后」（圖7）。王在盤角上能走到的

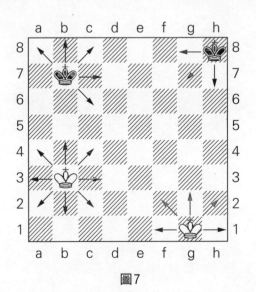

圖7

格子只有3個，在棋盤邊上能走到的格子有5個，不在邊、角上能走到的格子最多，共有8個。在西洋棋中，王的活動範圍不受限制（不同於象棋中的將、帥，只能局限於九宮之內）。王的威力雖然不大，但是它的存亡決定一局棋的勝負，這與象棋中的將、帥一樣，因此，它的價值是所有棋子中最高的。這一點我們以後會進一步講解。

26

（5）馬

每步棋是先直走一格或橫走一格，再按初始位置的前進方向斜走一格，合起來為一步棋。和象棋中的馬走法相似，但無蹩足之限，即在它經過的格子上，如果有己方或對方的棋子，可以超越過去（圖8）。馬在棋盤中心能走到的格子有8個，在棋盤邊上能走到的有3到4個格子，在盤角上只有2個格子能走到。另外，馬在白格時只能走到黑格，在黑格時只能走到白格。

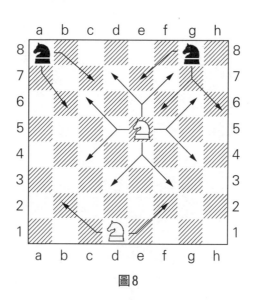

圖8

（6）車、象、后、王、馬的吃子

以上五種棋子所能走到的格子，如果有對方棋子，那就可以吃掉它。其吃子方法和走子方法完全一樣。吃子時，把對方的棋子從棋盤上拿掉，再用吃子的棋子佔有被吃子的格子。吃子和走子一樣，都是一步棋。

（7）兵

只能向前直走。在初始位置時，第一步可以任意選走1格或2格，以後每步只能走1格。兵的吃子方法和走子方法不同，只能向前斜進一格吃子。

（三）勝負與和棋

西洋棋對局雙方的目的都是要把對方的王捉住。因此，勝、負、和的原則判定是：捉住對方王的一方獲勝，王被捉住的一方作負，雙方都捉不住對方王時和棋。

講到這裏，你也許已經初步會下了。此外，有關兵的升變、吃過路兵、王車易位這些特殊走法，以及長將、無子可動這些特殊的和棋規定，以及如何記錄對局、如何看棋譜、如何把棋下好等等常識和知識，下面會陸續講解。

27

三、下西洋棋有什麼好處？

28　　在回答上述問題之前，我們可以先搞清楚下面一個與之有關聯的問題。

西洋棋為何如此受到世人青睞呢？對此，許多歷史名人已經為我們提供了答案。德國大詩人席勒說：「惟弈方成完人，惟完人方善弈。」美國政治家兼發明家本傑明・富蘭克林說：「西洋棋不只是一種娛樂……人生是一局棋。」至於革命導師列寧的名言「西洋棋是智力的體操」，那更是眾所周知的了。

西洋棋首先是有教養的人們之間的高雅的搏鬥。這種搏鬥需要豐富的想像力、敏銳的洞察力和獨特的創造力（所謂文學、美學等藝術的形象思維能力），需要客觀判斷局勢、嚴密制定計劃和精確計算變著的能力（所謂數學、軍事等科學的邏輯思維能力），需要所有體育競技項目必須具備的意志品質和強健體魄。

據醫學測定，一場大師級五六小時的比賽，棋手所消耗的心理能量相當於一場拳擊賽中拳手所消耗的體力能量。可以說西洋棋既是一門文化藝術，又是一種思維科學，更是一項體育競技。正因為西洋棋兼具體育、文化、藝術、科學數方面的特質，它才得以根深葉茂、源遠流長。

實際上，西洋棋不僅是「人類智慧的試金石」，而且

它也是人類智慧的「磨刀石」。作為一種思維科學，西洋棋既受空間、時間和規則的制約，又為人們的思想提供了廣闊的、主動因素多於被動因素的、具體形象和抽象思維相結合的活動範圍。因此，以愛好者是學生為例，那種在被動地接收知識時易於出現的神思散漫的現象在下棋中極少遇到，學生們經常表現出的是興奮和激動的面部表情。而因這種情緒激發出的大腦中形態各異的眾多「棋局材料」的掃描、選擇過程，正是增強學生們的記憶力、想像力、辨別力、判斷力的智力開發的過程。

「棋局如人生」，透過弈棋，愛好者們可以學到生活的規則，諸如條理性、系統性和客觀性，從而領悟人生方沒有的紀律性、忍耐性和自我反思精神。

然而，西洋棋作為一門文化藝術，它和其他藝術一樣，源於生活而又高於生活。人們在生活中犯了錯誤，可能需要相當長的時間後才能認識到，而人們在棋弈中犯錯誤，一局終了，立即就能醒悟。因此，它既能培養成就感，也是一種挫折訓練。

透過分析發現真實，這就是西洋棋的優雅品質之一。如果棋手不去致力於改進自己的弱點，過高估計自己和過低估計對手，那麼，他的棋藝水準的停滯不前是不足為怪的。

作為一項智力體育運動，西洋棋具有培養深思熟慮、當機立斷、勇於進取、堅強拼搏、沉著冷靜等多方面意志品質的功能。小至班組、學校、車間、工廠，大至城市、國家、洲際、世界級比賽，都會有取勝的喜悅和失利的煩惱。要取得棋藝的不斷進步和不斷突破，就必須不斷地

「超越自我」。

另外，弈棋是孩子們很容易掌握運用的一種「準交際手段」，少年兒童透過弈棋活動，能夠結交許多新朋友，這無疑將擴大他們的社會接觸面，豐富生活，並且有助於他們集體意識的形成。

簡單地小結一下：西洋棋是體育競技、藝術、科學三者的結合物，它兼具競技、教育、科研、文化交流和娛樂五大功能。上世紀90年代卡斯帕羅夫和卡爾波夫的五次「兩卡之戰」被西方媒體炒得與「兩伊之戰」等軍國大事相提並論，其意義超出本身的競技功能。

1997年卡斯帕羅夫大戰「更深的藍」的故事，與克隆羊技術一起被眾多媒體列入世界十大新聞，人機大戰的影響也大大延伸了西洋棋科研功能。

除了競技、科研功能，尤其值得一提的是西洋棋的教育功能，它可以是由應試教育向素質教育轉變從而提高國民素質的得力工具，因為它投資小、收效大、影響持久。包括我國在內的世界上很多國家，特別是前蘇聯，對於西洋棋進入課堂的廣泛實踐，證明它對各種年齡學生在智力開發和素質教育上所起的顯而易見的作用。如果說每一門傳統的學科很少能同時開發孩子兩種能力的話，西洋棋卻能開發多種能力。尤為核心的是，它對個性的塑造、獨立解決問題能力的培養、人的全面和諧的發展有其獨特的功效。

2002年9月30日的《參考消息》用了一個整版的篇幅，登載了題為「智者的遊戲——西洋棋」的文章，其中小標題為「兒少必修課」的短文是這樣說的：

　　「下西洋棋可以促進人的邏輯思維。從小學習西洋棋可以幫助孩子提高學習成績。1993 年在西班牙拉科魯尼亞一所中學進行的研究表明，接受西洋棋訓練的學生，在智力測驗中比以前得到了更高分數。1995 年，西班牙議會通過一項決議，要求將西洋棋作為中小學教學中的一門選修課。一些學校走得更遠，將西洋棋列為必修課。專家們認為，在小學生當中普及西洋棋教育有四大優點：發展智力、陶冶個性、增強自己作出決定的能力，以及在尊重規則和對手中培養良好的人生觀。

　　「事實上，被稱為『紳士運動』的西洋棋，能夠培養人們優雅的舉止和良好的品行。而這正是其他一些集體運動項目所不能做到的。西洋棋不允許棋手在獲勝之前就用一種激進的方式來表達快樂，並且，棋手往往在比賽結束後與對手一起復盤，討論整局棋的進展過程。這是一種學習與人相處的好方式。」

　　其實，西洋棋的教育功能，在西洋棋開展得非常普及的歐洲，早就為很多國家所認同。西洋棋進學校、進課堂在歐洲已經有 100 多年的歷史。幾代教育工作者曾經苦苦探索幫助學生輕鬆學習獲取知識的方法，經過多年的努力，他們終於發現，學校開設西洋棋課程就如同給學生一把開啟智力的魔杖。

　　俄羅斯是個非常重視西洋棋的民族，自 1920 年開始，西洋棋就以小組的形式有針對性地進入俄羅斯學校。到了 20 世紀 60 年代，西洋棋教學掀起高潮，蘇聯各加盟共和國廣泛開設西洋棋課程，第一部西洋棋教學大綱也隨之出臺，教學實驗活動頻頻舉辦。

1981年夏天，16個國家的教育學家和西洋棋大師聚會巴黎，研討西洋棋與智力開發的關係。他們確認，學習西洋棋，在提高一個人的智力方面，其功能不亞於音樂和美術。這樣的國際研討會於1984年在漢堡又舉辦過一次。

32

2003年4月在蘇州舉行的「百校西洋棋進課堂研討會」是中國首次舉辦的西洋棋國際研討會。在教育部體衛藝司和國家體育總局群體司鼎力支持下，由國家體育總局棋牌運動管理中心和蘇州市政府聯合主辦的這次研討會，透過中外交流、專家講座等方式，對西洋棋教育在開發智力和非智力因素方面的作用進行科學論證，檢閱、總結西洋棋進學校、進課堂的活動成果，並使之更加健康有序地開展。

有人把下西洋棋的好處歸納為五個短句、二十個字：「增進智力，培養意志，陶冶情操，交流文化，調劑身心」。這也可以作為學西洋棋的意義的簡單解釋吧。

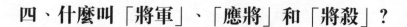
四、什麼叫「將軍」、「應將」和「將殺」？

　　會下象棋的人都懂得「將軍」、「應將」和「將殺」這三個術語。西洋棋也與象棋相似，當一方棋子攻擊對方的王（相當於象棋中的將、帥），下一步要吃掉該王的著法稱為「將軍」，又稱「照將」，也可簡稱為「將」或「照」。被將軍的一方必須要走一步棋使自己的王不被吃掉，稱為「應將」。

　　在對局中，我們可以根據形勢的需要，把后、車、象、馬、兵聽憑對方吃掉或者主動送給對方吃，但是西洋棋規則不允許把王聽憑對方吃掉或主動送吃。如果出現這種情況，則已走的一步棋作廢，重走一步，並作為違例一次。

　　應將的方法有三種：

　　（1）「消將」：吃掉對方進行將軍的棋子；

　　（2）「墊將」：把一個棋子走到王和對方進行將軍的棋子之間；

　　（3）「躲將」：王離開被對方棋子攻擊的格子。

　　需要說明的是，當對方用「短兵器」馬或兵將軍時，墊將的方法顯然就不適用了；當對方的「遠射程棋子」（后、車或象）與被將軍的王相距大於一格時，才有可能用墊將的方法來應將。

　　例如圖9局面，白方正用后將軍，輪黑方走，可以用馬吃后消將。

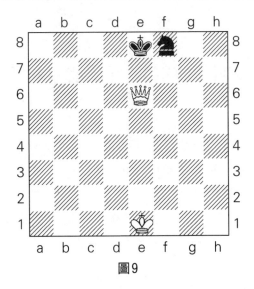

圖9

　　圖10局面，白方正用后將軍，輪黑方走，可以用象斜進一格掩護己方王而墊將。

圖10

　　圖11局面，白方正用后將軍，輪黑方走，可以用王向己方車的反方向橫平一格躲將。

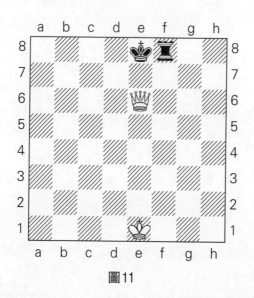

圖11

　　與象棋相似，當被「將軍」的一方無法應將時，也就是王（相當於將、帥）在下一步必定被對方的棋子吃掉時，稱為被「將殺」。王被「將殺」，就是對局的結束，被「將殺」的一方輸棋，另一方則獲勝。

　　例如圖12局面，白方正用後將軍，輪黑方走，既不能消將，也不能墊將和躲將，屬於被將殺而輸棋，白方獲勝。

　　一直到20世紀初，一方攻擊對方的王時還要聲稱「將軍」（在我國群眾性象棋活動中，也同樣保留著這種習慣），這在一些規則文本中曾經是強制性的。但是1929年開始國際棋聯通過的規則都明文規定，「將軍」無須宣稱。

　　另外，在當年，還有一條相當長時期實施的規定，即

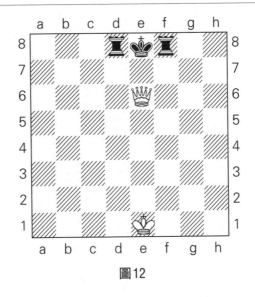

圖12

當一方攻擊對方后時必須聲稱「將后」，這已在19世紀被基本廢除。

在中世紀西洋棋年代，當一方一步棋既攻擊對方王又攻擊對方車時，必須聲稱「抽車將」。因為在那時，車是威力最大的棋子（后只是以它的前身「大臣」的形式出現，每步棋只能斜走一格）。

據1697年文獻記載，蒙古王鐵木兒（1336—1405）對西洋棋十分著迷，他下西洋棋的棋盤也像皇帝那樣「特殊化」，是有112個方格的超級棋盤。1377年8月20日，他在宮廷裏與歷史學家阿拉丁下棋時，走了一步用馬同時攻擊對方王和車的「抽車將」，正當這位蒙古王興高采烈地叫了一聲「抽車將」時，恰好有消息傳來，他的一個兒子出生了，他國家裏的一座新城也建成了。於是，他「龍顏大悅」，同時命名他的兒子和這座新城為「抽車將侯」和「抽

車將城」，以示紀念。據歷史書上記載，鐵木兒還把該天定為「國際騎士踩雙節」（因為馬的原意為騎士，而抽車將屬於踩雙的一種）。

「將軍」（英文 CHECK）這個詞轉譯自波斯語的「SHAH」，原意為「王」。由於一方被對方將軍時必須立即應將，此外別無選擇，故具有較大的威脅性。

前面已經講過，被將軍的一方無法應將的局面稱為「將殺」，也稱「將死」，簡稱「殺」。「將殺」（英文 CHECKMATE）轉譯自波斯語 SHAH（意思是王）和 MAT（意思是「無可幫助」或「被擊敗」）兩個詞的合成。對局的目的正在於造成將殺的局面。

下面列舉一些走一步棋就可以將殺對方的局面，來研究一下這種局面的特點。

在圖13局面中，黑王可以活動的8個格子都受到白方

圖13

子力的攻擊，此時如果輪白方走，只消把左邊的兵向前直
進一格便造成將殺。

　　在圖14局面中，處於邊線的黑王可以走到的5個格子
中有3個遭到白王的攻擊，輪走的白方只要用后橫平或斜
退至黑王所在的直線，攻擊其另兩個可以走動的格子將
軍，即可將殺黑方。

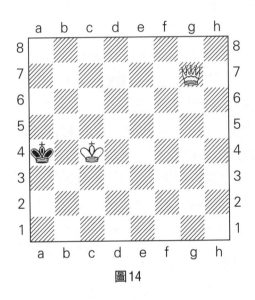

圖14

　　在圖15局面中，黑王也在棋盤邊（底線）上，能走到
的5個格子中有3個被己方的兵佔領著，白方只要把車進
至底線，攻擊其另外兩個可以走動的格子將軍，就能將殺
對方。

　　從上面三個局面中，我們可以發現，要造成將殺的局
面，就是要同時攻擊對方王能走到的格子和它所在的格
子，需要同時攻擊的格子數量最多是9個（對方王在棋盤

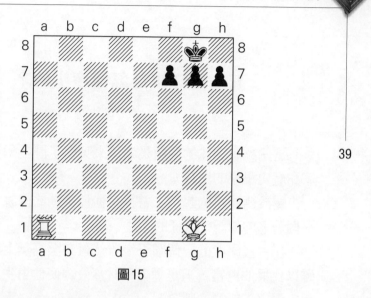

圖15

邊上則是6個；在棋盤角上最少，只需4個）。

39

五、西洋棋是怎樣產生的？

　　這個饒有趣味的問題長期以來吸引了許多學者、科學家和歷史學家的注意力。

　　關於西洋棋的起源，曾經有種種美妙的傳說。其中有一個著名的傳說是這樣的：

　　在古代印度的一個國王，雖然擁有至高無上的權力和難以比擬的財富，但是權力和財富最終使他對生活感到厭倦，渴望著新鮮的刺激。

　　有一天，來了一位老人，他帶著自己的發明——西洋棋來朝見國王。國王見了這新奇的玩意兒非常喜歡，就與老人對弈起來。但是一下上了手，就捨不得放下了，竟留著老人一連下了三天三夜。

　　到了第四天早上，國王感到非常滿足，就對老人說道：「你給了我無窮的樂趣。為了獎賞你，我現在決定，你可以從我這兒得到你所要的任何東西。」

　　的確，這位國王是如此富有，難道還有什麼要求不能滿足嗎？然而，老人卻慢條斯理地回答道：「萬能的王啊，您雖然是世界上最富有的人，恐怕也滿足不了我的要求。」

　　國王不高興了，他皺起了眉頭，嚴厲地說道：「說吧，哪怕你要的是半個王國。」

　　於是，老人說出了自己的要求：「請大王下令在棋盤

的第 1 個格子上放 1 粒小麥，在第 2 個格子放 2 粒小麥，在第 3 個格子上放 4 粒，在第 4 格上放 8 粒，就這樣每次增加一倍，一直到第 64 格為止。」

「可憐的人啊！你的要求就這麼一點點嗎？」

國王不禁笑了起來。他立即命人取一袋小麥來，按照老人的要求數給他，但是一袋小麥很快就完了。國王覺得有點奇怪，就命人再去取一袋來，接著是第 3 袋、第 4 袋……小麥堆積如山，但是離第 64 格還遠得很吶。原來國庫裏的小麥已經搬空了，還是到不了棋盤上的第 50 格。

其實，老人的話沒有錯，他的要求的確是滿足不了的。根據計算，棋盤上 64 個格子小麥的總數將是一個 19 位數，折算為重量，大約是兩千億噸。而即使現代，全世界小麥的年產量也不到這個數。

另外一個有代表性的傳說如下：

大約 2000 年前，在古代印度曾經發生過一場激烈的戰爭，戰爭過後，屍骨成山，血流成河，真是慘不忍睹。一位智者眼見這種景象，立即做了一塊有 64 個黑白相間的格子組成的正方形棋盤，塑造了一些形態各異、戴盔披甲的將士作為棋子。他把戰場上的戰鬥再現在棋盤上，終於把孔武善戰、爭強好勝的國王、將軍及婆羅門貴族的興趣吸引過來。從此，以棋盤上的智力較量，取代了戰場上的血腥廝殺。

再有一個印度的傳說也很著名：

發明西洋棋的人名叫西薩，是一位王子的導師。他發明這個遊戲是為了教育他的學生：國王如果沒有臣民的支持就會一文不值。

41

　　這些傳說雖然很有意思，能給人以啟迪，但是並不能幫助我們找到西洋棋的發明人。實際上，西洋棋也像其他許多遊戲一樣，是人類社會發展的產物。當人類的力量解決基本的生存問題之後有多餘時，遊戲便自然產生了。不能說西洋棋是哪一個國家、哪一個人的發明，而只能說它凝聚了人類共同的智慧，是東西方文化交流的產物，經多國人民的創造、發展逐漸演變而成。

　　根據可靠的文字記載，西洋棋至少已經有1500年以上的歷史。儘管對於它的最早發祥地和誕生年代，至今仍然眾說紛紜、莫衷一是，但是對於它「起源於亞洲，興旺於歐洲，15世紀末、16世紀初定型為現制」的說法，基本上是公認的。

　　目前世界上大多數棋史學家認為西洋棋的原型最早出現在印度或中國（也有說伊朗或錫蘭的）。但是假如我們籠統地說它起源於國運昌盛的亞洲文明古國，那就不會有什麼爭論了。

　　按照比較可信而有文物資料支援的說法，西洋棋起源於大約西元五六世紀的印度東北地區（更具體的說法是在印度的北部城市根瑙傑附近）。當時它被稱之為「恰圖蘭卡」（梵語），後來，另一種稱法「恰圖」即由此而來。在今天的一些東南亞國家的西洋棋協會的名稱上還可以看到這種稱謂。「恰圖蘭卡」的梵文意思是「四軍棋」。所謂「四軍」，指的是當時印度陸軍的四支部隊：步兵隊、騎兵隊、戰車隊、大象隊。

　　「恰圖蘭卡」的進一步發展是「恰圖蘭格」（波斯語），據傳是由印度外交官們把這種棋戲帶到波斯（即現

在的伊朗）的，並同樣成為「宮廷遊戲」。西元638年，阿拉伯人征服波斯，從那裏學會了它，並把它改造成為「沙特蘭茲」（阿拉伯語），並很快在阿拉伯上層社會中流行。「沙特蘭茲」比起「恰圖蘭卡」來，在棋子和規則上有了大大的發展和改變。棋子已經擴展為王、臣（士）、車、馬、象、兵計6種，棋盤為64格，已經具備現代西洋棋的規模了，只是走法還大不一樣，尤其是雙方棋子和兵在很長時間內不能接觸，對局進展緩慢。

由貿易、戰爭、宗教和外交等不同途徑和管道，原始西洋棋由東方向西方傳播，傳播路線大致是：印度——波斯——中亞——阿拉伯國家——歐洲。隨著阿拉伯人佔領義大利和西班牙，這兩個國家在西元8至9世紀就有了「沙特蘭茲」。而在東歐，斯拉夫人是從中亞細亞學到「沙特蘭茲」的。以後它又逐漸傳播到法國、英國、斯堪的納維亞、德國及其他中歐國家。11世紀末，它已經遍及歐洲各國。

在「沙特蘭茲」的傳播過程中，各個民族都把自己的特點滲透了進去。例如，兵在西班牙被稱為「勞工」，在德國則被稱為「農民」；車在俄羅斯被叫作「船」，而象在蒙古則被「沙漠之舟」——駱駝所代替。

「沙特蘭茲」在歐洲各國以緩慢而又堅實的步伐前進。它的傳播過程也是它的演變和定型過程。到了文藝復興時代，它在歐洲已經十分風靡。

在當時的文獻中，它與騎術、游泳、射箭、擊劍、狩獵、作詩並列為騎士教育七大藝術，法國的英雄史詩《羅蘭之歌》也談到了這一點。15世紀的文藝復興中，「沙特

蘭茲」像其他藝術一樣被人們予以了改革，行棋速度遲緩的特點被變更了，勝和規則也趨向完善。棋子走法變更最為突出的例子是原先的棋子「臣」（「士」），被法國人改為王的配偶——后，同社會革命一樣，連性別也變了，允許它直橫斜均可以走，而且不拘遠近。

44　　　這種走法上的巨變，使其贏得了「瘋后」的雅號。直至十五六世紀之交，終於，「沙特蘭茲」定型為今日樣式的現代西洋棋。

六、「王車易位」是一種什麼樣的特殊走法？

西洋棋的王，其英語名稱是 KING（來自於波斯語
SHAN），即「皇帝」的意思。王的走法雖然每步只能走
一格（「王車易位」時除外），但是比起象棋中的將
（帥）而言，儘管都是「一國之主」，作用卻大得多。

其一是除能直走橫走以外，多一種斜走的功能。其二
是不像將（帥）那樣受「九宮」的束縛，只要不走入對方
子力的攻擊範圍內，王可不受區域限制，在棋盤上「滿天
飛」。

一位國外的著名國際特級大師曾經形象地說過：「在
開局階段，王是一個嬰兒；在中局階段，王是一個小孩；
在殘局階段，王則是一個成年人了。」確實，在對局的開
始和中間階段（即開局和中局階段），王一般在自己的
「兵牆」後面躲藏著，其安全性是至關重要的。到了對局
的後階段即殘局階段，王就可以出動助戰，其威力勝過一
馬或一象，接近一車，此時，王的積極性甚至是判別局面
優劣的要素之一。

關於對局的開始階段不注意王的安全性而造成的嚴重
惡果，可見下面的局例。

白方先走，把王旁的象前兵向前挺進兩格，黑方后
走，把王前兵向前挺進一格；白方接著把王旁的馬前兵向
前挺進兩格，黑方把后斜飛至白方前進兩格的馬前兵鄰近

的格子將軍（圖16）。由於不能消將，也不能墊將和躲
將，黑方被將殺，白方獲勝。

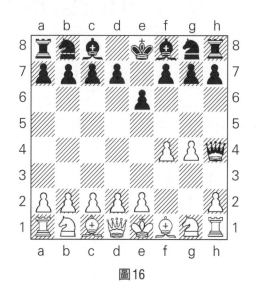

圖16

　　以上是西洋棋對局中步數最短的例子。雙方各走兩步
棋就結束對局，這種「自殺性」的對局只有在與初學者下
西洋棋時才有可能出現。

　　西洋棋的王與象棋的將（帥）相比，除了能夠斜走和
不受「九宮」限制兩點之外，還有兩點不同。

　　其一是沒有將（帥）不能在同一直線「照面」的禁
手，相反，王與王之間不僅能面面相對，而且對王還是在
對局的後階段尤其是王兵殘局中取勝或求和的有效手段。

　　其二是有「王車易位」的特殊走法。

　　「王車易位」，簡稱「易位」，是王與車的一種組合
性走法。在每局棋中，雙方各有一次機會（或權利），可

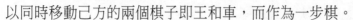
以同時移動己方的兩個棋子即王和車,而作為一步棋。

易位的方法是:王向參加易位的車移動兩格,然後車越過王而位於王緊鄰的格子上,見圖17。

圖17

從圖中可以看出,王向王翼易位時,車移動2格;王向后翼易位時,車移動3格。前者稱為「短距離易位」(或稱「王翼易位」,簡稱「短易位」);後者稱為「長距離易位」(或稱「后翼易位」,簡稱「長易位」)。

王車易位是惟一的可以同時走動兩個棋子的著法,它既能使王進入安全區域,又能使車易於出動和投入戰鬥。正因為如此,它是有條件的,即王和參加易位的車必須在初始位置未曾移動;一經走動,即使再返回原位,也永遠不能易位了。王如果遇到下列情況之一時,暫時不能進行王車易位:

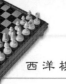

（1）王正受到對方棋子的攻擊。

（2）易位後，王受到對方棋子的攻擊。

（3）王易位所經過的格子，受到對方棋子的攻擊。

（4）在王和參加易位的車之間，還有其他棋子。

在下列情況下則可以易位：

（1）王曾經被將軍過。

（2）參加易位的車正受到攻擊。

（3）參加易位的車（在長易位時）所經過的格子正受到對方棋子的攻擊。

在圖18局面中，白方可以作長易位（參加易位的車所經過的格子正受到對方馬的攻擊，並不妨礙易位的進行）；但是不能做短易位，因為在王和參加易位的車之間有黑方的馬。如果白方用王翼的車吃掉黑馬，以後車再回到原來的位置，也不能進行短易位，因為這個車已經走動

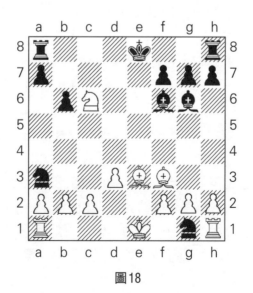

圖18

過,從此不能參加易位了。

對於黑方來說,只能作短易位而不能做長易位,因為黑王將要經過的格子正受到白馬的攻擊。

據目前所見到的棋史文獻可知,王作為棋局勝負的象徵性棋子,其基本走法從未改變過。在西洋棋的雛形時期,王不能易位,而只能每步棋向任何方向移動一格。到了13世紀,多明尼加的僧侶和棋藝作家賽索爾提議,允許王在一局棋中有一次跳躍,即未曾走動的王可一步走2格或3格。儘管這一革新未被廣泛認可,然而此後自然而然地產生了王的特殊走法——王車易位的思路。至16世紀,一步完成易位的走法已被牢固地確定下來,只是有16種不同方式,即短易位的6種排列組合和長易位的10種排列組合。另外,還有各地區的不同規定。

1561年,在棋藝理論家路易·洛佩茲撰寫的出版物中所引用的易位已經和現制一樣了。然而,易位得到世界棋壇公認則是17世紀的事。

七、棋史上第一次西洋棋國際大賽何時何地舉行？棋史上非正式的世界冠軍有哪幾位？

1550年，世界上第一個西洋棋俱樂部在義大利成立。1575年，在西班牙國王菲利浦二世的馬德里宮廷裏，舉行了義大利吉凡尼‧里奧納多等兩名高手與西班牙路易‧洛佩茲等兩名高手的比賽，這是最早的國際性西洋棋比賽。

義大利棋手格列科（1600？—1650？）是西洋棋浪漫主義學派的先驅人物。他創設了義大利開局的許多變著，並於1625年將其載入手稿，手稿於他逝世後的1665年在倫敦出版。後又重版，並被譯成多種文字，係早期西洋棋經典著作。

偉大的法國棋手、棋藝理論家、音樂家菲利多爾（1728—1795）的創作活動，是西洋棋發展史上的一個重要階段。他重視兵的作用，認為「兵是棋局的靈魂」，並試圖把棋藝理論建立在科學基礎上，是現代西洋棋理論的先驅。他的主要著作《西洋棋弈法分析》，在現代仍然有其現實意義。菲利多爾是18世紀世界最強手，從18世紀40年代起的半個世紀裏，他曾與居世界棋藝領先地位的法國和英國許多優秀棋手展開過無數次較量，始終無人能夠戰勝他，被譽為「常勝將軍」。

19世紀以來，隨著國際文化往來的頻繁和交通事業的迅速發展，西洋棋日趨國際化和普及化。1813年，在利物

浦出現了世界最早的西洋棋專欄報紙。1824年，在倫敦和
愛丁堡之間舉行了世界上最早的通信對抗賽。1836年，西
洋棋雜誌在巴黎問世。1844年，在巴爾的摩和華盛頓之間
舉行了世界上最早的電報對抗賽。

　　1851年在倫敦聖·喬治俱樂部舉辦的西洋棋比賽是西
洋棋歷史上第一次國際大賽，主要組織者為英國棋手、棋
藝理論家霍華德·斯當頓（1810—1874）。其時正趕上英
國維多利亞女皇的「皇家櫥窗」——倫敦大型博覽會（世
界工業博覽會），這一國際盛會提高了此項西洋棋賽事的
受關注程度。

　　大賽參加者共16人，皆係當時各國最強棋手。經過一
個月階梯式的4輪對抗淘汰制比賽，原先奪冠呼聲最高的
斯當頓在半決賽中被德國棋手阿多爾夫·安德森（1818—
1879）擊敗，後者最終成了本次大賽的冠軍。由於這次比
賽為當時世界水準的國際大賽，所以安德森這位優勝者被
公認為西洋棋歷史上第一位非正式的世界冠軍。

　　安德森出生於德國布列斯勞一個普通家庭。9歲時迷
上西洋棋，大學讀書階段，開始投入到西洋棋排局創作。
1842年，他出版了《西洋棋棋手習題集》一書，其中不乏
令人驚歎的精彩例子。不鳴則已，一鳴驚人，這正是安德
森的風格。

　　當時，德國已經成為繼英國和法國之後西洋棋運動浪
潮席捲的第3個歐洲國家。安德森這位年輕的哲學和數學
教師就是在這樣的氛圍中磨鍊成為棋藝高手的。在倫敦大
賽中，參賽的德國棋手原本是外交官馮·德拉沙和法律顧
問卡爾·梅耶特，後來他們兩人由於公務繁忙，無法脫

身，德國西洋棋協會改由安德森和畫家伯恩加德·霍維茲替補上陣。安德森儘管棋風勇猛，且擅長棄子攻殺，但是在棋壇上尚無搶眼的表現，例如他曾和馮·德拉沙等下過對抗賽，都輸得很慘。

當安德森獲悉自己將征戰倫敦大賽時，便立刻中斷了自己的教師職業，開始進行賽前訓練，與梅耶特等本國高手一一過招，將未來的目標鎖定在奪冠上。在倫敦大賽4輪比賽中，他越戰越勇，先後淘汰了代表法國的基澤水里茨基、代表奧匈帝國的斯生以及英國的斯當頓和威維爾（此人是英國下議院議員）。安德森凱旋回國時，在柏林受到只有國王才能享受的盛大歡迎，他的棋局被出版商們爭相出版。

安德森長著一雙明亮的眸子，臉上永遠掛著和善的微笑。作為棋史上最富天才的戰術組合型棋手和當時棋壇盛行的浪漫主義最傑出代表，安德森不僅在1851年倫敦國際大賽中奪冠，而且在同年倫敦的另一個場合（辛普森咖啡館）弈出了一個「不朽之局」。

是局他執白，先後犧牲後雙車和一象，僅僅以雙馬一象將殺了擁有全部軍隊的對方（執黑者是基澤里茨基），對局只進行了23個回合。安德森大無畏的「英雄主義」精神至今還給棋壇留下深刻印象，在西洋棋史冊上閃耀著奪目的光芒。

圖19局面即是「不朽之局」雙方弈完第22回合後的形勢，此時，安德森把象向己方王的直線方向斜進一格將軍，就構成殺局。

1858年6至12月，美國棋手保爾·摩菲（1837—

52

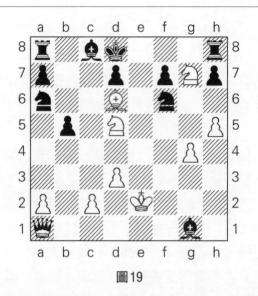

圖19

1884）橫掃整個歐洲棋壇。這位時年21歲的青年才俊7個月之內戰勝了包括安德森在內的英、法、德等國所有高手，成為歷史上第二位非正式世界冠軍。此後在英國又住了幾個月，大部分時間用於蒙目車輪表演賽，每次都是同時以1對8人。看過他表演的人都很敬佩他，有人甚至將他比作古羅馬的凱撒大帝，並用後者的名言點化成：「其人來，無所見，全無敵！」（有的凱撒大帝的原話是：「我來了，我看見，我征服！」）

摩菲隻身千里跋涉，遠征歐洲，於1859年4月回國。當時，前來歡迎這位世界棋壇第一高手的民眾逾2000人，還專門奏響了美國國歌。頒獎儀式在紐約大學的大禮堂舉行，市政當局特製了一個用象牙、金銀、珍珠、烏木精雕而成的棋盤作為獎勵，並在盛裝棋具的匣子上用鑽石鑲嵌上他的名字。

摩菲的父親是西班牙後裔，司職路易那斯安州州立法院法官，母親是法裔美國人。摩菲6歲學棋，12歲被譽為西洋棋神童。1857年，他以優異成績從法學院畢業，同年，20歲的他以絕對優勢獲美國首屆西洋棋冠軍。摩菲記憶力奇佳，能逐字逐句地背誦出所有法律條文，包括補充條款。他具有很高的語言天賦，能流利地說法語、英語、西班牙語和德語。他後來因病而過早退出了棋壇。

領悟局面弈法的深度，摩菲比他所處時代超越了半個世紀。他比同時代進攻型棋手的高明之處在於他對局面的理解和把握，他善於分析局面，並對其基本特徵作出正確評估。他能謀求達到這種態勢：其中沉睡著的戰術組合的美，只需輕喚一聲就會馬上蘇醒。摩菲這位天才棋手的名字也成了至今流行於棋界的一句口頭禪——「就像摩菲」，這句話意味著妙著紛呈。

當摩菲退隱棋壇之後，老將安德森再鑄輝煌，重新執掌世界棋壇領袖地位。1862年，同樣是在世界博覽會期間，地點也在倫敦，第2屆國際大賽中，他以驕人戰績蟬聯桂冠。1870年在巴登——巴登國際大賽，安德森再次奪冠。

八、「吃過路兵」和「兵的升變」是什麼樣的特殊走法？

　　我們已經知道，西洋棋有6種棋子（或稱6個「兵種」），而這裏的棋子是廣義的意思，也包括兵。棋子的狹義意思則不包括兵，是指與兵相對而言的后、車、馬、象，有時也包括王。確實，不管是認為它低微也好，稱它為棋局的靈魂也好，兵是有其比較多的特殊性的。除了直走斜吃，是惟一走子法和吃子法不同的棋子之外，還有：

　　（1）兵的數量最多，是所有其他棋子的總和；

　　（2）兵的價值最低，一馬或一象相當於3個兵，一車和一后則分別相當於4.5個和9個兵；

　　（3）兵是惟一第一步可有兩種選擇的棋子，既可走一格，也可走兩格。另外，兵還有兩種特殊走法，也是區別於其他棋子的。它們是「吃過路兵」和「兵的升變」。

　　「吃過路兵」是一種特殊的兵吃兵的走法。當一方兵從初始位置一步走兩格時，所到格子同一橫線的相鄰格子上如有對方的兵，則後者可以立即吃掉前者，就像它走一格時一樣。由於後者吃前者以後，佔有前者經過的格子而不是它到達的格子，故名。例如圖20局面，白方的王前兵一步走兩格時，與它同一橫線的左右兩個黑兵都可以吃它，但黑兵不是佔有它到達的格子，而是它經過的格子，即王前方兩格處。吃過路兵必須在對方的兵走出之後立即

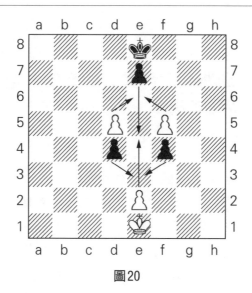

圖20

吃,隔了一步,這項權利便自行失去。吃過路兵僅限於兵吃兵,其他棋子無此權利。

　　雖然自15世紀起,吃過路兵規則早已被熟知,但是只有當義大利棋手在1880年放棄舊規則後才被全世界普遍接受。

　　「兵的升變」這種特殊走法,使我們聯想起象棋中的兵走至底線被稱為「老卒無用」的情況。在西洋棋中則相反,當一方的兵由直進或斜吃到達底線,因「作戰有功」,可以「晉升」。一個微不足道的小兵頓時身價百倍。至於變什麼棋子,則可在后、車、馬、象4種棋子中任選一種,但不能變王,因為一國不能有二君。兵的升變是強制性的,兵到底線,不能仍然是兵。兵一經升變,就立即具備新棋子的性能。因此,一方可以有兩個或更多的后,或是3個或更多的車、馬或象。在大多數情況下,兵

到底線都升變為后，由於后的威力最大。

　　例如圖21局面，白方的後前兵已經衝到次底線（象棋的術語是「下二路」），它既可以直進一格升變為后，也可向左斜進一格吃掉黑象升變為后，或者向右斜進一格吃掉黑馬升后對黑王將軍；而黑方衝到「下二路」的兵，既可直進一格升后，也可斜進一格吃白后或白車升后。

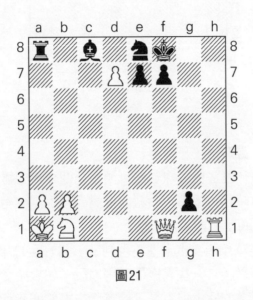

圖21

　　然而，兵到底線也不總是升后，因為有時升后並不是最有利，這就要根據局勢需要升變為別的棋子。

　　例如圖22局面，輪白方走，離底線只有一步之遙的白兵如果直進一格升后，則黑方可用馬進至與己方王相鄰的格子上將軍抽后，再用車吃去白方新生的后，白方反而要輸棋。但是如果白兵直進一格不升后而改為升馬，則將軍把黑方將殺，白勝。因此，這個局面，白兵升后要輸，升

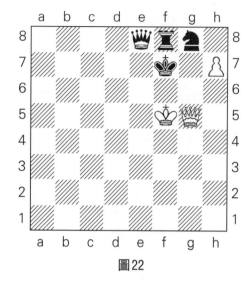

圖22

馬則勝,當然應該升馬。

　　兵的升變這種特殊走法可溯源至西洋棋的雛形和中世紀西洋棋時代,那時,兵只能升變為「臣」(相當於象棋中的士,每步只能斜走一格)。

　　當1475年西洋棋定型為現制時,關於兵的升變的改革仍有不少異議。一些人振振有詞地說,如果接受一方有兩個甚至更多的后,那不是等於寬恕夫君的通姦行為嗎?另一些人,從他們自身的西洋棋邏輯出發,認為一方不應該有超過對局前己方的子力力量的可能性。

　　在1728年德國第一本出版的棋書上寫道,兵到底線只能升變為己方被吃去的子力之一。如果除兵之外未被吃去一個子,那麼這個到達底線的兵只能蟄伏著,直到一子被吃而代替之。

　　1862年的第二屆倫敦大賽的規則上採用了兵可以不升

變的規則。直到20世紀20年代，國際棋聯才統一了西洋棋規則。

　　兵（PAWN）的名稱起源於英語和法語的POUN，最後從阿拉伯語的BAIDAQ（意為步兵）中直譯過來。在西洋棋前身和早年的歐洲西洋棋中，兵第一步不能走兩格，從13世紀起，兵的走法才革新為與現在的一樣。

　　重溫一下菲利多爾「兵是棋局的靈魂」這一名言，確是相當精闢。與王和后這些「大亨」相比只能作為「小人物」的兵，價值雖小，但作用實在不能低估。

　　兵可以威脅對方子力，迫使它們後撤；兵一旦衝至底線就可「脫胎換骨」。兵的這些特點是大多數對局戰略的基礎。對局的開始和中間階段（開局、中局），雙方兵的佈置形狀對局面的持久影響，是棋手評估局面、制定計劃的重要依據；而在對局的後階段即殘局中，往往多一兵就可定勝負。有時，雙方子力相等，僅僅是因為一方兵形不整而造成敗局的情況也是屢見不鮮的。

九、誰是棋史上第一、二、三、四位正式世界冠軍？

　　1886年，西洋棋歷史揭開了新的一頁。在布拉格出生的奧地利棋手威廉·斯坦尼茨（1836—1900）在對抗賽中以勝10負5和5的成績，戰勝出生於波蘭的著名德國棋手約翰尼斯·漢曼·楚凱爾托特（1842—1888），成為歷史上第一位正式的西洋棋世界冠軍，時年50歲。

　　斯坦尼茨12歲開始下棋。1858年，父親把他送到維也納去求學，期望他將來成為一名工程師。1862年，他參加了倫敦第二屆國際大賽，雖然僅獲第6名，但他的一局勝局被公認為該賽的最佳對局。這一年，他做出了一個困難的決定：離開維也納綜合技術學院，放棄工程師的平穩前程，而選擇去倫敦當一名生活毫無保障的職業棋手。

　　此後，他受盡顛沛流離之苦，但從不後悔自己選定的人生道路。1866年，他以勝8負6的成績在對抗賽中擊敗了安德森。1872和1873年，他又相繼獲得倫敦和維也納兩個國際大賽的冠軍。自從他1886年於三個美國城市（紐約、聖路易和新奧爾良）擊敗楚凱爾托特起，開闢了正式世界冠軍賽時代。

　　此後，他又三次擊敗挑戰者而成功衛冕（1889年在哈瓦那以勝10和1負6戰勝俄國棋傑奇戈林，1890—1891年以勝6和9負4戰勝英國名將貢斯培克，1892年在哈瓦那以

勝10和5負8再勝奇戈林）。

斯坦尼茨是西洋棋理論史上第一位試圖提出棋弈的客觀潛質及其內在邏輯的人。他首創局面學派，指出西洋棋藝術有一套不依靠偶然因素而變化的內在規律，各種局面都有其特點，著法必須同具體的局面特點相適應；除了各個棋子本身的價值外，還存在各棋子之間相互作用的價值等。

61

他在以《現代西洋棋教程》為代表作的一系列著述中，闡明了自己局面學說中有關棋弈的基本原則和方法。他的偉大貢獻在於，他奠定了一門科學理論的基礎，使人們對西洋棋的戰略和戰術有了更深的理解。

1894年，58歲的斯坦尼茨在世界冠軍賽中負於26歲的愛姆紐爾·拉斯克（1868—1941），後者成了第二位西洋棋世界冠軍，並保持此稱號達27年之久。

拉斯克是德國棋手、棋藝理論家、哲學家。他一生中參加過24次大型循環賽，獲13次冠軍，2次優勝，2次亞軍，3次第3名，3次獲得第5至第8名（晚年時期）。作為一個充滿智慧、著法精妙的棋手，拉斯克無疑具有某些特殊的品質。他創意獨特，善於處理複雜局面。他才華出眾，對於數學、哲學和心理學都有精深的研究。

1900年，許多報紙上發表了轟動一時的新聞：西洋棋世界冠軍，在數學系只讀4個學期的拉斯克在厄蘭根大學出色地通過了哲學和數學博士的論文答辯，獲得雙博士學位並受到高度贊許。他的朋友兼合作者、大科學家愛因斯坦高度評價他的哲學和數學著作。

愛因斯坦寫道：「我最看重拉斯克的地方，是他的不

可摧毀的那種獨立思考的精神。這在現在，即使在科學群
體中，也已經是非常罕見的品質。」

　　拉斯克的棋風看似平淡無奇，實則鋒芒內蘊，具有堅
強意志和頑強的搏殺精神。他是積極防禦、後發制人著法
的創始人和最早運用心理戰於西洋棋的棋手。

　　他不僅研究自己未來對手的對局，而且還研究其風
格、喜愛採用的戰略戰術以及弱點和擅長，以便在對局中
有針對性地給對方製造難題。他把棋弈過程看做是兩個個
性之間的戰鬥、人們智力活動的衝突範圍。西洋棋對局在
他看來不只是棋盤上子力間的鬥爭，而且是兩個人的感覺
和情感之戰、思想和意志力的競賽。他著有《西洋棋理
智》《西洋棋手冊》等名作，這些名作被譯成多種文字，
在世界廣為流傳。

　　第三位世界冠軍是被譽為「西洋棋莫札特」的古巴天
才棋手約瑟‧勞爾‧卡帕布蘭卡（1888—1942）。他的棋
藝生涯，充滿著傳奇色彩。在他懂得棋理時，尚不足 5
歲。他年僅 13 歲時，在對抗賽中以 7：5 的比分擊敗了全
古巴冠軍科爾卓並取而代之。1909 年，他以勝 8 和 14 負 1
的成績大敗美國冠軍馬歇爾，而其時，用他自己的話來
說，從未研讀過一本棋書。

　　卡帕布蘭卡一生中最惹人注目的事件之一，是他於
1911 年在西班牙聖‧塞巴斯金那次國際大賽中的表現。這
是一次世界精英賽，除世界冠軍拉斯克沒有參賽外，所有
參賽者均是在國際比賽中名列前茅的世界一流大師，但是
惟獨卡帕布蘭卡例外，他從未參加過任何優秀大師的國際
比賽，只是在對抗賽中勝了馬歇爾，才破格接到邀請。對

此，不少人表示反對，而反對最為激烈的是俄國的伯恩斯坦和尼姆佐維奇。具有諷刺意味的是，伯恩斯坦第一輪遇到的對手就是卡帕布蘭卡，並被對手毫無爭議地斬於馬下。卡帕布蘭卡由於在這局棋中的精彩表現，被授予「最佳表現獎」。接著，卡帕布蘭卡又智取尼姆佐維奇，真可以說是因果報應。

這次比賽的結果，又是出乎大家的意料，卡帕布蘭卡一鳴驚人，力拔頭籌，使諸多大腕黯然失色。

1921年在世界冠軍賽中以勝4和10的不敗紀錄戰勝拉斯克。他下棋合乎邏輯，思路澄澈。他利用優勢取勝的技巧和殘局功夫皆超群絕倫。在他的棋藝創作中占主導地位的傾向是力求簡單，但在這種簡單之中卻蘊含著驚人的充滿魅力的美。他著的《我的棋藝生涯》《西洋棋基礎》《西洋棋教科書》都是棋壇名作。

1927年，在布宜諾賽勒斯的世界冠軍賽中，卡帕布蘭卡以勝3負6（和25，不計分）的敗績失冕。勝者是生於俄國的法國棋手亞歷山大·阿廖欣（1892—1946）。這第四位世界冠軍在兩次衛冕成功（1929年以15.5：9.5勝生於俄國的德國棋傑波哥留波夫，1934年以15.5：10.5的比分勝同一對手）以後，曾於1935年敗於荷蘭特級大師、數學家尤偉（1901—1981）而失去冠冕。然而，他在兩年後（1937年）的回敬賽中又從第五位世界冠軍尤偉手中把世界棋王桂冠重新奪回。他是唯一將世界冠軍稱號保持到逝世的棋手。

阿廖欣不到7歲就開始學棋，而且特別地感興趣，用他自己的話來說，自小就「感覺到一種不可抗拒的對西洋

棋的渴望」。帶他進入棋藝世界探尋奧秘的是他的哥哥亞列克賽‧阿廖欣，一位西洋棋的好手。阿廖欣是一位由勤奮造就的天才，他的想像力和創新精神，不屈不撓的求勝意志，以及他對棋藝事業的科學態度，堪稱職業棋手中的楷模。

64　　他一生共參加過87次聯賽，獲得62個冠軍；他參加過25次對抗賽（包括5次世界冠軍對抗賽，勝4場，負1場），勝出17次，打平5次，輸掉的只有3次，其中一次是在年齡很輕時，另兩次對手都是尤偉（含1932年那次熱身性質的對抗賽）；另外，他還參加過5次西洋棋奧林匹克賽，成績均很出色。阿廖欣首創力爭主動的弈法，技術全面而富有獨創性。他的不朽的戰術組合和令人拍案叫絕的進攻手段都是無以倫比的。他的棋藝風格，可以說是幻想、科學和抱負的混合物。他著述甚豐，以《我的最佳對局300局》最為著名。

十、西洋棋對局中，分勝負的情況有幾種？和棋的情況又有幾種？

當一方輪到行棋的時候，在王沒有被對方棋子將軍的情況下，王已經無路可走（換言之，王只要一移動，就會送給對方棋子吃），己方的任何棋子都沒有合乎規則的著法可走，這種局面稱為「無子可動」（以前也稱為「逼和」），按照規則作為和棋。

請看圖23局面，輪到白方行棋。白方只消把象向右斜進兩格將軍，就能將殺黑王獲勝。但是如果白方把象向左斜進兩格攻擊在斜線掩護本方王的黑車，其結果如何呢？

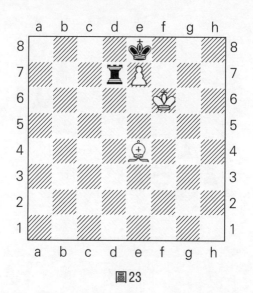

圖23

那就是一個無子可動的局面：黑王沒有被將軍，但是已經無路可走，黑方唯一的其他子力——黑車也不能動彈。按規則，屬於和棋。

無子可動局面與將殺局面的差別在於，前者一方只攻擊了對方王能走到的所有格子，但沒能攻擊它所在的格子；後者則除了攻擊對方王能走到的所有格子外，還同時攻擊了它所在的格子。

上面這個例子，是由於白方走了壞棋，才使勝局變成了和局。然而在實戰中，處於劣勢的一方也可主動走成無子可動的局面來挽敗局。

例如圖24局面，黑方有很大的子力優勢（棋子力量上的優勢，例如多子、多兵等等），但是白方可以用后斜進至黑王鄰近的格子將軍，逼迫黑王吃后消將，於是，形成無子可動的局面。

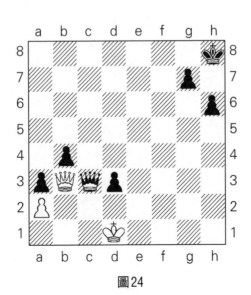

圖24

　　顯然，要是在象棋中出現無子可動的情況是要被判輸棋的。這或許是因為象棋中的將（帥）只能局限於「九宮」之內，而西洋棋的王能夠「滿天飛」的緣故吧！

　　其實，無子可動這一特殊的和棋規定，也是經過不少世紀的演變才定型的。一些東方國家的棋界對於無子可動判和並不予以認可。15世紀棋藝理論家盧賽納是主張判和的，他說：「對一方而言，以如此方式接受對方輸棋，是一種低品質的勝利。」在1614年，棋界也普遍認為，因對方無子可動而取勝的一方是不光彩的贏棋。

　　儘管如此，鑑於18世紀法國棋王菲利多爾的竭力堅持，無子可動的一方被判輸，仍然被保留在英國的西洋棋規則條文之中。直至在棋手沙拉特的影響下，1807年的倫敦西洋棋俱樂部出臺的規則才把保留了半個世紀的無子可動判輸的棋規改為判和，此後，無子可動作為和棋這一規則已經沒有什麼可爭議的了。

　　與無子可動一樣，「長將」這一特殊的和棋規定，也可作為劣勢方挽救敗局的求和方法。例如圖25局面，白方正威脅以斜進一格將殺黑王，對此，黑方無解救之策，但是輪走的黑方可以用后斜進一格至白王的所在直線將軍，白方惟有把王橫平一格，黑后再斜進一格斜線對黑王將軍，白王惟有回到原處；於是黑后再斜退一格在直線將軍，白方惟有再把王橫平一格；黑后再斜進一格斜線對黑王將軍……如此循環往復，白方王不能避免被連續將軍，按規則判和。

　　在這個圖例中，黑方實施長將需要走得十分謹慎，在第2步黑后將軍時，只能斜進一格在斜線進行，如果橫平

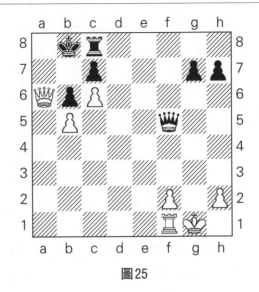

圖25

兩格在斜線進行,那麼,白方就能把車前面的兵挺進一格墊將,黑方的將軍就不能再持續了。

很明顯,長將在西洋棋規則中被判為和棋,而在象棋中是不允許的。原因大概和無子可動一樣,象棋中的將(帥)由於活動區域較小,比較容易被長將;而西洋棋中的王活動範圍寬泛,要想長將比較困難。

下面把現代西洋棋規則中,對於對局惟有的兩種結果──勝負或和棋的界定情況分列如下:

符合以下六條之一者,一方為勝局(贏棋),其對方則為負局(輸棋):

(1)將殺對方的王;

(2)對方認輸;

(3)對方在比賽中超過時限(在規定時間內沒有完成規定的步數);

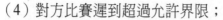

（4）對方比賽遲到超過允許界限；

（5）對方封棋著法模稜兩可或不合規則；

（6）對方嚴重觸犯棋規被裁判判負。

符合以下七條之一者，雙方為和局（和棋）：

（1）雙方所餘子力都不能將殺對方，例如雙方都只餘單王，或一方餘單王另一方餘王和單馬（或單象），或雙方都只餘王和單象且雙方的像是同色格象；

（2）一方無子可動；

（3）一方被長將；

（4）一方走出一步棋之後提議作和，對方表示同意；

（5）一方只餘單王，即使對方超過時限，也判為和棋；

（6）形成「50回合規則和棋」，即如果從某一步棋開始的50回合中，雙方均沒有吃過一個棋子（包括兵），也沒有走動過一個兵，可以由一方提出作和；

（7）「三次重複局面和棋」——出現或將要出現三次同樣局面，而且都是輪到同一方走棋，輪走的一方可提出作和。

十一、蘇聯是如何成為「西洋棋王國」的？ 這位「王國」的「始祖」又是誰？

第二次世界大戰剛結束，蘇聯棋手即以迅雷不及掩耳之勢令人折服地橫掃了世界西洋棋之嶺。自1948年和1950年蘇聯棋手鮑特維尼克和魯琴科相繼登上個人男女世界冠軍寶座，此後40餘年，世界棋王棋後冠冕就像世襲財產一樣在蘇聯人手中傳來傳去。

其間，惟有美國棋手菲舍爾在1972年一度打破蘇聯男棋手對此的壟斷；而女子世界中，也只有中國棋手謝軍在1991年才接管了這塊世襲領地。

1970年和1984年，貝爾格萊德和倫敦先後舉辦轟動一時的對抗賽，一方是蘇聯明星隊，另一方是非蘇聯的世界明星隊。每隊12人，上場10人，各賽4輪。兩次對抗賽的優勝者都是蘇聯隊，其結果並不令人意外。

在1991年秋蘇聯解體之前，蘇聯棋手長期稱霸世界棋壇。被稱為「西洋棋王國」的蘇聯，擁有的國際特級大師數量居世界首位。國際棋聯每年公佈兩次的世界等級分名冊，最前50名中總是蘇聯人居半數以上，而且名次越往前靠，蘇聯棋手所占的比例也越高。

那麼，蘇聯是如何成為「西洋棋王國」的呢？一家英國雜誌如是評論道：「俄國冬季漫長，其民眾無所事事，遂圍坐爐前，以弈為樂。」

對此，一位蘇聯國際大師兼棋藝理論家反駁道：「倘若如此，愛斯基摩人的棋藝也許更佳。」

古巴的前世界冠軍卡帕布蘭卡與那家英國雜誌的觀點截然相反，早在1935年他就說：「無論近10年世界範圍內的西洋棋運動水準取得了怎樣的進步，這種進步完全發生在蘇聯。該國政府將西洋棋作為促進文化事業發展的一種手段，並取得了其他任何國家都無法企及的成果。」

就在這西洋棋跨進那個鼎盛年代的時候，卡帕布蘭卡走上了莫斯科的街頭，他的身後是棋手們組成的一支長長的隊伍。在著名蘇聯導演波道夫金攝製的《西洋棋熱》這部電影中，卡帕布蘭卡甚至還給分配了一個角色。波道夫金是受到一個歷史事件的激勵才產生拍攝這部影片的念頭的。

那是在1925年，在莫斯科首都大飯店，戰後和革命後的第一次國際棋賽正在進行。如潮的人群堵在飯店門前，大家爭先恐後，都想進入賽廳一睹為快，而場內卻僅有1500個席位。為了維持場內外秩序，當局無奈只得召來一批騎警，他們在前擠後擁的人叢中不斷呼喊：「散開，快散開，棋已經和了，和了！」

是年，德國《西洋棋消息報》寫道：「蘇聯政府宣佈西洋棋具有文化教育功能，這是件很了不起的事。由於得到國家的有力支持，西洋棋已經被作為一門藝術，這種現象在全世界是獨一無二的。」

莫斯科首都大飯店前人山人海，公眾聚精會神地聆聽著廣播喇叭中傳出的比賽實況，這情景正是西洋棋具有廣泛普及程度並獲得千百萬棋迷青睞的一個縮影。也正是在

這個時代的背景下，湧現出了一批批棋壇精英。

棋藝運動在不斷發展，1919年和1920年的饑饉年代裏，也從未停頓過。尤為感人的是當1941年冬天，德國納粹的軍隊兵臨城下，已經逼近伏洛科夫拉姆斯克時，紅場上正在舉行十月革命24周年慶祝大典，史達林鎮定自若地檢閱紅軍，而在離莫斯科不遠處，莫斯科西洋棋冠軍賽也在有條不紊地進行。

關於「西洋棋王國」棋藝經久不衰的奧秘，蘇聯官方和棋界權威的說法是：

（1）國家重視（黨政工青婦學校分頭抓）。自從20世紀20年代中期以來，蘇聯政府大力支持了西洋棋事業。優秀棋手們享受了國家創造的優越條件，並獲得崇高地位。像鮑特維尼克、斯梅斯洛夫等棋手在獲得世界冠軍稱號之後，都曾獲得過列寧勳章，在國內受到民族英雄般尊敬的禮遇。

（2）群眾基礎廣泛。註冊棋手400多萬人，參加各種比賽的有4000多萬人。

另外，還有出色的訓練網路（全國各地的少年宮和學校棋訓班是培養和發現「棋苗」的「巨大溫床」，蘇聯的體院都開設西洋棋系）、強大的教練隊伍（全國從事棋藝教練工作的有數千人，且素質高）、大量的棋藝書刊的出版（全國發行的棋刊有5種，出版棋書之多為世界之最）、頻繁的出訪比賽等等原因。

米哈依爾·鮑特維尼克（1911—1995）是西洋棋歷史上有著特殊地位的人物。在號稱「西洋棋王國」的蘇聯棋手中，他是第一個榮膺國際特級大師稱號和第一個榮登西

洋棋世界冠軍寶座的棋手。作為蘇聯西洋棋學派他是傑出的代表，被譽為「科學訓練之父」。作為電子技術領域和體育理論學的雙博士，他被許多國家的西洋棋協會授予簽發發明專利的資格。他不僅是棋藝和科研結合的卓越典範，而且在培養人才上也屬功勳宗師，直到本世紀初仍是世界棋壇頂尖明星的雙卡（卡爾波夫和卡斯帕羅夫）均出自他的門下。

鮑特維尼克12歲時才開始學棋，這種「遲誤」使他不得不加倍努力，付出艱苦的勞動。他如饑似渴地研讀到手的每一本棋書，記錄分析自己的每一個對局，兩年之後，他就成了一級棋手中的一名好手。

他16歲時獲大師稱號，20歲起多次獲蘇聯冠軍。1935年在莫斯科國際大賽中，他的成績超過卡帕布蘭卡和拉斯克兩位前世界冠軍，成為國際特級大師。次年，他在諾丁漢國際大賽中，又以超過尤偉、阿廖欣、拉斯克三位世界冠軍級人物而奪冠。

阿廖欣於1946年猝然逝世之後，剛把蘇聯納入新會員的國際棋聯，決定由當時世界上最強的六名特級大師進行四循環對抗賽，以決出新的世界冠軍。於是，1948年3至5月，在海牙和莫斯科舉行了這屆特殊的世界冠軍賽。鑒於美國法因在臨近比賽時拒絕參加，該賽被稱為「五強賽」。比賽結果鮑特維尼克提前三輪就已經取得了世界冠軍稱號。

1948年在西洋棋歷史上記載著兩件大事，一是蘇聯西洋棋學派崛起，二是鮑特維尼克從此開始確立長達15年的世界冠軍衛冕紀錄（在此期間這項紀錄曾中斷兩次，1957

年和1960年，蘇聯華西里‧斯梅斯洛夫和米哈依爾‧塔爾因此成為棋史上第七和第八位世界冠軍，但是每次都不超過一年，鮑特維尼克都在次年回敬賽中把冠冕奪回）。同時，鮑特維尼克在自己所從事的科學領域也確立了權威的地位。

74　　　鮑特維尼克是棋史上技術和棋藝最全面的世界冠軍。他的棋風富有獨創性，總是力爭主動，既講究局面原則，又不受原則束縛。他善走複雜局面，又能以精確的計算簡化局面。他精通戰術組合，能看出多步連續著法變例並予以取捨，同時又是一位出色的局面型弈法高手、傑出的防禦家、殘局大師和開局專家。1963年，他負於蘇聯吉格蘭‧彼得羅辛，後者成為棋史上第九位世界冠軍。

十二、你能說出棋盤上每個格子的名稱嗎？
比賽時，如何做好對局記錄？

　　我們已經認識了棋盤，但是是否已經對棋盤熟悉了
呢？黑白64個方格構成的棋盤上，共有8條直線、8條橫
線以及26條由不同顏色組成的斜線（圖26）。

圖26

　　因為西洋棋規定是由白方先走的，所以在命名直線和
橫線代號時，也以白方為標準。8條直線從白方的左邊到
右邊分別用a、b、c、d、e、f、g、h這8個小寫拉丁字母
表示；8條橫線從白方到黑方分別用1、2、3、4、5、6、

7、8這8個阿拉伯數字表示。因為每個方格都是直線和橫線的交叉點。所以它們可用直線的拉丁字母和橫線的阿拉伯數字結合起來表示,使每個方格也都有了自己的名稱(圖27)。

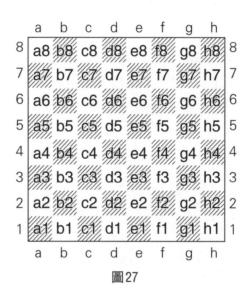

圖27

對於斜線,是用它們兩端的格子名稱表示的。例如a1－h8斜線、c1－h6斜線、g1－a7斜線等等。

現在看圖28,用虛線圍起來的d4、d5、e4、e5這4個格子組成的區域稱為「中心」。由a、b、c、d這4條直線組成的半邊棋盤稱為「后翼」(后所在的側翼);由e、f、g、h這4條直線組成的半邊棋盤稱為「王翼」(王所在的側翼)。

棋盤是西洋棋的戰場,初學者一定要花工夫去熟悉棋盤。為了做到這一點,可以先在面前放一個空棋盤,設想

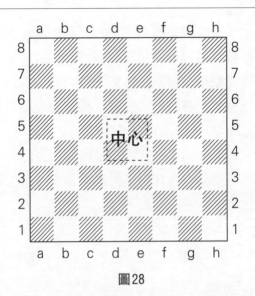

圖28

自己在下白棋，講出每條直線、橫線、斜線的名稱；然後設想自己在下黑棋，把上述過程重複一遍。接下來，先設想自己在下白棋，然後設想自己在下黑棋，講出每個格子的名稱。再接下來，眼睛不看棋盤，在自己的腦子裏設想一個空棋盤，先把自己作為白方，再作為黑方，默念每個格子的名稱。

如何才算真正熟悉棋盤呢？在眼前沒有棋盤的情況下，當別人舉出任何一個格子名稱時，自己能立即講出這個格子的顏色，以及通過這個格子的斜線。要做到這一點需要經過一段時間的練習。

西洋棋規則規定，當比賽時，在對局進行過程中，雙方都要用代數制（或稱座標制）記錄法在指定的記錄紙上儘量清晰地逐著做好對局記錄（包括己方與對方著法）。

對局記錄能把對局的全過程用文字（包括拉丁字母和

阿拉伯數字）和符號記錄顯示出來。根據對局記錄，裁判可以判斷整個比賽過程的著法是否符合棋規規定，並裁決棋局的勝負或和棋。通常，當對局雙方及裁判簽字確認以後，對局記錄是比賽結果的證據。憑藉對局記錄，愛好者們可以超越時空，對棋局進行分析研究。

因此，為了參加比賽和規範地做好比賽記錄，為了能研讀棋譜，需要掌握西洋棋的對局記錄法。下面我們先熟悉一下一些常用符號的意義。

符號	意義	符號	意義
×	吃	!	好著
+	將軍	!!	妙著
++	雙將	?	錯著
#	將殺	??	漏著
0－0	短易位	e.p.	吃過路兵
0－0－0	長易位	～	走任意一著

后從 d1 格走到 d5 格，記為后 d5，原來位置不記，只記棋子的名稱和到達的位置。兵從 e2 格走到 e4 格，記為 e4，兵的名稱可以省略。象從 c1 格走到 h6 格吃掉對方的棋子，記為象 × h6。d × c4 表示兵從 d5 格吃掉對方 c4 格的棋子。車從 a1 格走到 a8 格吃掉對方的棋子將軍，記為車 × a8＋。兵升變時在兵的著法後面加上新棋子的名稱，e × d1 后＋表示黑兵從 e2 格吃掉白方 d1 格的棋子升后將軍。a8 馬 # ！表示兵從 a7 格走到 a8 格升變為馬將殺對方，並且是一步好棋。

　　西洋棋是雙方輪流對弈的，白方先走一步，黑方接著
走一步，稱為一個回合。記錄中阿拉伯數字序號表示回合
序號，每個回合的前半部分表示白方所走的著法，後半部
分表示黑方所走的著法。例如：1. 馬 f3　馬 f6 表示在第一
回合中，白方王翼馬走到 f3 格，黑方王翼馬走到 f6 格。
「…」表示半個回合省略掉，例如：18. …象 g5，表示第
18 回合中，白方著法省略，黑方把象走到 g5。24. 后 d2…
表示第 24 回合中，白方把后走到 d2，黑方著法省略。

　　如果兩個同樣的棋子都能走到某一格子時，記錄時應
注意：

　　（1）如果兩個同樣的棋子在同一橫線，即應寫上棋
子原來所在的直線。例如 d2 格和 h2 格上都有馬，其中之
一走到 f3 格，則應寫成馬 df3（d 線上的馬走到 f3 格）或馬
hf3（h 線上的馬走到 f3 格）。

　　（2）如果兩個同樣的棋子在同一直線，則應寫上棋
子原來所在的橫線。例如 g5 格和 g1 格上都有馬，其中之
一走到 f3 格，則應寫成馬 5f3（第 5 橫線上的馬走到 f3 格）
或馬 1f3（第 1 橫線上的馬走到 f3 格）。

　　（3）如果兩個同樣的棋子在不同的直線和橫線上，
則應寫上棋子原來所在的直線。例如 d4 格和 h2 格上都有
馬，其中之一走到 f3 格，則應寫成馬 df3（d4 格上的馬走
到 f3 格）或馬 hf3（h2 格上的馬走到 f3 格）。

　　如果兩個同樣的棋子都能吃掉對方的棋子而到達同一
格子，則在棋子原來所在直線或橫線與其到達的格子之間
加上「×」號。上面一些例子如果把走子改成吃子的話，
則相應記為馬 d×f3、馬 h×f3、馬 5×f3、馬 1×f3、馬 d×

f3、馬 h × f3。

在記錄對局時，先要寫明雙方的單位、姓名和對局的日期、地點以及其他相關事項（例如比賽名稱、輪次、台次等），然後按次序寫下每一個回合的雙方著法。對局結束時，要寫明對局的結果，即勝負或和棋的情況。例如白方認輸、白勝、白方超過時限作負、雙方同意作和、黑方無子可動、和棋等。比賽中常用 1－0 表示白勝，0－1 表示黑勝，1／2－1／2 表示和棋，都記於對局記錄的最後。下面舉一個比賽對局記錄的例子。

白方　　　格魯吉亞　　娜娜·約謝里阿妮
黑方　　　中國　　　　謝軍
女子世界冠軍對抗賽第7局
1993年11月7日弈於摩納哥蒙特卡羅

1. d4	馬 f6	2. c4	g6
3. 馬 c3	象 g7	4. e4	d6
5. 象 e2	0－0	6: 馬 f3	e5
7. 0－0	馬 c6	8. d5	馬 e7
9. 馬 d2	a5	10. a3	馬 d7
11. 車 b1	f5	12. b4	王 h8
13. f3	a × b4	14. a × b4	c6
15. 王 h1	馬 f6	16. 馬 b3	c × d5
17. c × d5	f4	18. 馬 a5	g5
19. 馬 c4	馬 g6	20. b5	車 g8
21. 象 d2	象 f8	22. 象 e1	h5

23. 車 a1　　車 b8 ！　24. 馬 a4　　g4

25. 馬 ab6　g3 ！　　26. 馬 × c8　車 × c8

27. 象 a5　　后 e7　　28. h3　　　馬 h7

29. 后 d3　　馬 g5　　30. 車 g1　　馬 h4

31. 馬 b6 ？　馬 × h3 ！！（圖 29）

32. g × h3　　g2 ＋　　33. 車 × g2　馬 × g2

34. 車 g1　　車 c1 ！　35. 車 × c1　后 h4

36. 象 f1　　后 × h3 ＋　37. 王 g1　　馬 e1 ＋

38. 王 f2　　后 g3 ＋　　39. 王 e2　　馬 × d3

40. 王 × d3　后 × f3 ＋　41. 王 c2

白方認輸，0 － 1

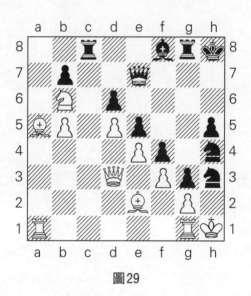

圖 29

十三、尼克森在訪問蘇聯時爲什麼要送勃列日涅夫一副西洋棋？你知道所謂的「世紀之戰」嗎？

1972年底，美國總統尼克森在對蘇聯進行國事訪問時，意味深長地贈送給蘇共總書記勃列日涅夫一副袖珍西洋棋。這件事的背景是前不久美國棋手菲舍爾（1943—2008）打破了「西洋棋王國」蘇聯的壟斷，成為「世紀之戰」的勝者。

從1948年「五強賽」起的20多年間，西洋棋世界冠軍的冠冕多次易主，然而總不出蘇聯人的範圍。這固然是蘇聯棋手實力強大之故，但也不能排除賽制的因素。當時世界冠軍候選人八強賽採用的是4輪全循環制，由於蘇聯棋手占的名額多，因此便於控制局面，對付別國棋手。例如，美國天才棋手菲舍爾，15歲即成為世界上最年輕的國際特級大師，儘管身懷絕技，還是不敵「人海戰術」和「禮讓之風」，總出不了線，成不了挑戰者，一度憤而退出國際棋壇。

後經各國棋手一再提議，國際棋聯終於作出決定，把八強賽的全循環制改為三階梯的多局對抗淘汰制。於是菲舍爾重返棋壇，順利地透過區際賽選拔，在1971年的候選人八強賽中挾風持雷，以兩個連勝6局的壓倒比分先後擊敗蘇聯泰曼諾夫和丹麥拉爾辛兩位著名國際特級大師。當

世界棋壇瞠目結舌，還未回過神來之時，菲舍爾又用神出鬼沒之機，最後連下四城，以6.5分：2.5分的絕對優勢，戰勝了號稱「鐵的棋手」的蘇聯前世界冠軍彼得羅辛，從而獲得向當時世界冠軍斯帕斯基挑戰的權利。

這屆被稱為「世紀之戰」的世界冠軍賽原定於1972年3月舉行，但由於雙方在比賽地點上發生爭執，一直拖延到6月才在冰島的雷克雅未克舉行。雙方還達成協定：除開幕式和閉幕式掛大棋盤公開售票外，其餘比賽均破例秘密地進行，比賽對局記錄由蘇美雙方協商後同時發表，比賽時只允許雙方棋手和執行裁判在場。

伯里斯·斯帕斯基（1937年出生，1969年挑戰彼得羅辛成功，成為棋史上第10位世界冠軍）和鮑貝·菲舍爾堪稱棋逢對手，將遇良才。論棋藝、理論、技術、體質，斯帕斯基均面面俱到，可是人們也猜測到他的心理緊張。原因自不難解釋，何況菲舍爾候選人賽中秋風掃落葉似地連闖三關，使斯帕斯基心中更蒙上一層陰影。

比賽氣氛的緊張超出了人們的預料。第1局斯帕斯基旗開得勝，第2局菲舍爾未到賽場，斯帕斯基走了第1步，坐等了1小時，裁判判菲舍爾棄權作負。斯帕斯基淨得2分，先聲奪人。菲舍爾拒絕到場的理由是他抗議比賽時電視攝影機來湊熱鬧，他提出應按國際棋聯西洋棋規則第21條執行，要求主裁判和副裁判應盡到職責，確保棋手在比賽時有一個不受干擾的良好環境。

菲舍爾這一棄權倒不要緊，卻急壞了美國國務卿基辛吉。因為冰島市民成群雲集美國大使館門前，示威要求：「如果鮑貝再不出來比賽，冰島要收回美軍基地。」基辛

吉只得打長途電話給菲舍爾，要求他繼續比賽。

於是菲舍爾又出場了，他不斷施展新招，以神奇莫測的攻勢，在第3、5、6、8、10局中連得5分，反居領先地位（6.5：3.5）。斯帕斯基在第11局扳回1分，但在第13局這至關重要的一役中卻遭到失敗。第14局推遲了一週才進行，由於斯帕斯基交出了一張醫生的病假證明單。

重新揭開戰幕後，已經領先3分的菲舍爾下得平穩，雙方連和7局，第21局菲舍爾再得1分，終於在9月1日以12.5：8.5的比分，提前3局結束了24局對抗賽。

據評論，菲舍爾的戰略靈活多變，棋路富有浪漫色彩，佈局選擇面更為廣闊，對所選變例瞭解十分深透，計算變著甚至是最複雜的變著能力極強，尤其是掌握主動之後更是如狼似虎。他以善弈微小優勢和明顯計畫的局面著稱，他能以真正令人信服的精確性來下這些局面。他行子不落俗套，構思新奇，常常出其不意地牽著對方鼻子走，在掌握平淡局面方面也極成功。

至於殘局技巧，菲舍爾也已超越了正常的國際特級大師水準。斯帕斯基失敗的主要原因除了上面提到的心理上的沉重壓力外，還有近年來的實戰不足。

菲舍爾成了第11位世界冠軍後，頓時變為舉世矚目的新聞人物，他在當時的見報率甚至超過尼克森總統。尼克森本人也寫去了賀信，信中說：「您在冰島所獲的壓倒性勝利，足以顯示您對這一世界上最艱難、最富挑戰性的比賽項目已完全掌握。本國人民盡皆歡欣鼓舞，本人以極欣慰的心情加入舉國人民的行列而歡呼，向您致以最熱烈的祝賀。」菲舍爾的勝利還使美國西洋棋協會的成員激增了

一倍。

1975年，正當棋界翹首盼望菲舍爾在接受蘇聯新秀卡爾波夫挑戰再作精彩表演時，他卻因對國際棋聯的世界冠軍賽條例持有不同意見而拒絕衛冕，讓對方不戰而登上世界棋王寶座。

此後菲舍爾就埋名「隱居」了很多年，直至1992年突然復出，與老對手斯帕斯基（此時已加入法國籍）再度對抗。這場非正式的「20世紀世界冠軍回敬賽」於9至11月在南斯拉夫聖凡斯特凡和貝爾格萊德兩地舉行，菲舍爾以10勝5負（15局和棋，不計分），先勝10局成為勝者，獲335萬美元獎金，斯帕斯基作為負者獲165萬美元出場費。

由於菲舍爾不顧美國政府對南斯拉夫頒佈的有關禁令，堅持參加這次比賽，美國國務院對他簽發了逮捕令。菲舍爾從此有國難投，有家難歸……2008年1月，他因病死於最後收留他的國家（也是他贏得「世紀之戰」的地方）冰島。

十四、雙車如何殺單王？后如何殺單王？單車如何殺單王？

西洋棋對局一般分為三個階段：開局、中局和殘局。當雙方棋子減少到難以直接攻王成殺，而王可積極出動的局面時，稱為殘局。在殘局中，棋手的基本任務是利用既得優勢取勝或化解對方優勢求和。

為什麼下棋是從開局開始的，而學棋卻要倒過來從殘局開始呢？因為這符合由淺入深、先易後難的原理。國內外很多專家都認為，學習西洋棋可從棋子較少的簡單殘局開始，初學者可由此熟悉各種棋子的特點（它們在殘局中表現得比較充分和明顯）和棋子之間的相互協調作用。透過對各種簡單殘局勝和定式的研究和對殘局一些戰略思想及戰術手段的掌握，可為學習比較複雜的中局和開局打下基礎。

當一方除王以外再無別的棋子（包括兵）時，稱為單王，掌握單王殺局是學習攻殺技巧的第一步，它能使初學者對各種子力的性能及子力配合的方法有所瞭解。

如何殺單王？首先得看強方（為了方便起見，稱具有優勢的一方為強方，另一方則為弱方）擁有什麼子力，要殺單王，至少需要一個重子（后、車因為威力大而被稱為重子，馬、象則被相應稱為輕子）或兩個輕子（這裏指雙象或馬象）才行。殺單王的基本方法是最大限度地縮小單

王的活動範圍,把它驅逼至棋盤的邊上或角上,然後運子
做殺。在驅逼和成殺的過程中,強方必須做到子力協同行
動,通常還需要王的助戰,只是應該注意不要造成無子可
動局面的出現。

　　現在看重子殺單王的實例。依次是:雙車殺單王、后
殺單王、單車殺單王。

　　雙車殺單王,不需要己方王的幫助。在圖30中,白方
雙車都攻擊著第7橫線(次底線)黑王能走到的3個格
子,接下去白方只要走 1. 車 a8＋或 1. 車 h8＋,就攻擊了
第8橫線(底線)黑王能走到的2個格子和黑王本身所在
的格子,造成殺局。

圖30

　　雙車殺單王,就是要設法走成和圖30相類似的局面。
在圖31中,白方首先要把黑王逼到能最快做殺的底線上。

圖31

1. 車 a4＋　　王 f5　　2. 車 h5＋　　王 g6

3. 車 b5…

　　黑王捉車，白車必須避開，應當走到遠離黑王而又不影響另一車行動的格子上。

3. …　　　　王 f6　　4. 車 a6＋　　王 e7

5. 車 b7＋　　王 d8　　6. 車 a8 #

　　后殺單王，需要王的幫助。光用一個后也能把對方的王逼到棋盤角上去，但卻不能成殺。不管單王在什麼位置，后與王配合構成殺局都不會超過10步。例如圖32，單王靠近中心，強方王和后都在棋盤角上，殺單王也只需9步。

1. 王 b2　王 d5　　2. 王 c3　王 e5

3. 后 g6　　　…

　　首先是王投入戰鬥，現在后進入戰局，這就嚴重地限

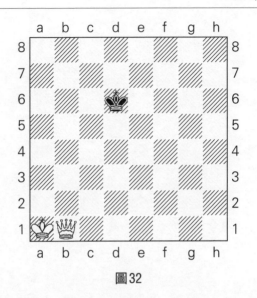

圖 32

制了對方王的活動範圍。

　　3. ⋯　　　王 f4　　4. 王 d4　　王 f3

　　5. 后 g5　　王 f2　　6. 后 g4　　王 e1

　　7. 后 g2　⋯

　　黑王已被堵截在棋盤邊線上。白方很快就能成殺了。這裏也可走 7. 王 e3　　王 f1　　8. 后 g6（但是不能走 8. 后 g3，形成無子可動的局面，即成為和局）8. ⋯　　王 e1　　9. 后 g1 # 。

　　7. ⋯　　　王 d1　　8. 王 d3　　王 c1

　　9. 后 c2 #

　　單車殺單王，在己方王的配合下，17步內就可完成。在逼王到棋盤邊上和構成殺局時，要運用對王戰術。所謂對王，是指雙方的王在直線或橫線上相隔一格的局面。現在看圖33，單王在中心，強方王和車分別位於棋盤兩個角

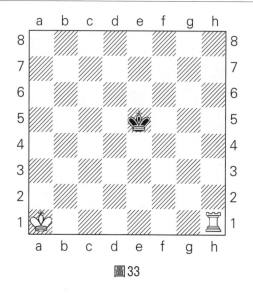

圖33

上，白方取勝著法如下：

1. 王 b2　…

光用單車驅逼黑王是不能奏效的，例如：1. 車 h4　王 d5　2. 車 f4　王 e5　3. 車 c4　王 d5　4. 車 f4　王 e5，白方毫無進展。

1. …　　王 d5　　2. 王 c3　王 e5

3. 王 d3　王 d5

黑方自然不願讓王離開中心，但是白方可以在對王時將軍，迫使黑王離開中心。

4. 車 h5＋　王 d6　　5. 王 e4　王 c6

6. 王 d4　　王 b6　　7. 王 c4　王 c6

在驅逼單王時，白王總是和單王保持一個馬步，迫使黑方走成對王局面。黑方如果不這樣走，將更快被將殺。例如現在黑方王不走到 c6 格而走到 a6 格，那麼，白方走

8. 車 b5　王 a7　9. 王 c5　王 a6　10. 王 c6　王 a7　11. 車
a5＋　王 b8　12. 車 a1　王 c8　13. 車 a8＃；或者 10. 車 b1
（不走 10. 王 c6）10. ⋯　王 a7　11. 王 c6　王 a8　12. 王
c7　王 a7　13. 車 a1＃。兩種走法都要比主變提前 4 個回合
構成殺局。

8. 車 h6＋　王 d7　　9. 王 c5　王 e7

10. 王 d5　　王 f7　　11. 王 e5　王 e7

如果想避免對王而走如下著法，結局是一樣的：

11. ⋯　　　王 g7　　12. 車 f6　王 g8

13. 王 f5　王 g7　　14. 王 g5　王 h8

15. 王 g6　王 g8　　16. 車 f7　王 h8

17. 車 f8＃。

12. 車 h7＋　王 d8　　13. 王 e6　王 c8

14. 王 d6　王 b8　　15. 王 c6　王 a8

16. 王 b6　王 b8　　17. 車 h8＃

十五、被媒體炒得沸沸揚揚的「兩卡之戰」 總共是下過五次還是六次？

1984年9月24日，英國路透社所發的世界各地要聞中，第三條的內容是：阿那托里‧卡爾波夫和加里‧卡斯帕羅夫在世界冠軍賽的第5局中弈了22個回合，雙方同意和棋。

棋弈賽事能與軍國大事相提並論，一是說明西洋棋這一智力競技在西方地位很高；二是說明這次世界冠軍賽，牽動著成千上萬棋迷的心。據報導，各國派往賽場採訪的記者多達400餘人。

這是「兩卡」第一次世界冠軍爭奪賽，1984年9月10日於莫斯科蘇聯工會禮堂揭開序幕。衛冕冠軍卡爾波夫正值33歲盛年，自1975年菲舍爾拒絕參賽，不戰而成為棋史上第12位世界冠軍後，他頭戴棋王金冠已達9年。

在蟬聯3屆世界冠軍桂冠（1978年和1981年，他兩次擊敗瑞士籍原蘇聯高手科爾奇諾依的挑戰）期間，他曾數十次在重大的國際比賽中奪魁，8次獲西洋棋奧斯卡金像獎，數次被評選為全蘇聯最佳運動員，並被蘇聯政府授予列寧勳章。

比卡爾波夫年輕12歲的卡斯帕羅夫出生於阿塞拜疆首府巴庫，他是在候選人半決賽和決賽中先後戰勝科爾奇諾依（7：4）和前世界冠軍斯梅斯洛夫（8.5：4.5）之後取

得挑戰權的。近年來他棋藝突飛猛進，聲譽鵲起，被譽為
「光輝燦爛的棋壇新星」。

　　比賽的賽制是先勝6局為勝者，和局不計分。戰幕拉
開之後，這一對歷屆世界冠軍賽中最年輕的對手連下兩個
和局，第3局卡爾波夫攻開突破口，以1：0領先。第6至
9局，他又得了3分，前9局4：0一邊倒。

　　此時輿論大嘩，似乎專家們預測的所謂「一場完全勢
均力敵的生死搏鬥」，將被證實是無稽之談。第10到26
局雙方連下了17局和棋。第27局大卡憑先行之利，以一
連串巧妙和正確的打擊，向對方施加持久和逐步加重的戰
略壓力，又得1分，5：0。

　　此時，人們對於誰是比賽優勝者這一點已無分歧，問
題是大卡能否成為棋史上第一位有勝無敗的世界冠軍，另
一問題是還需下幾局和棋他才能拿下最後一分。而在小卡
一方，即使是熱情的支持者，也認為繼續抵抗無非是拖時
間和摸索經驗以利下屆再戰而已。

　　然而，事情的發展為人們始料所不及，年輕的挑戰者
竟然頂住巨大壓力，從第32局起，未失一局，相反勝了3
局，把比分追成3：5。1985年2月15日，國際棋聯主席坎
波馬內斯宣佈，結束目前的比賽，同年9月重賽，比分從
0：0算起，最高賽局數被限制為24局。

　　這位主席談到這一決定時說，這次業已弈了48局的比
賽，打破了自1886年開始的西洋棋世界冠軍史上的種種紀
錄，這包括比賽的總局數、和局數、連續和局數，尤其是
持續的天數。比賽已進行了159天，不僅兩位對手，而且
所有同這場比賽有關的人員都已心力交瘁。

　　這場跨年度的棋王爭霸戰是棋史上唯一的一次沒有結果、沒有勝者的世界冠軍爭奪賽。而比賽未結束而被宣佈中止，其本身也是世界冠軍賽歷史上的一項前所未有的紀錄。

　　1985年世界冠軍爭奪賽，也即兩卡第2次對抗賽，於9月3日在莫斯科柴可夫斯基音樂廳重燃烽火。卡斯帕羅夫顯示了自己的個性。在蘇聯文化部長出席的開幕式上，他拒絕和卡爾波夫握手。此後，又多次拒絕卡爾波夫提出共同分析賽局的要求。這成了當時人們的熱門話題。11月9日21時56分，1500名觀眾狂熱地歡呼卡斯帕羅夫的名字，他以13：11的戰績擊敗卡爾波夫，成了棋史上最年輕的世界冠軍，時年22歲。

　　1985年底，國際棋聯決定恢復原世界冠軍失冕後進行回敬賽的權利（這項權利，1963年被取消，鮑特維尼克因而退出世界棋王的競逐），並決定於1986年2月開賽。

　　卡斯帕羅夫對此十分反感，聲稱自己太累，拒絕再賽。國際棋聯主席坎波馬內斯飛抵莫斯科，與卡斯帕羅夫交涉，未獲結果。這位主席便宣佈，如果卡斯帕羅夫拒絕參賽，將取消其世界冠軍資格。最後，由蘇聯西洋棋協會出面調停，談妥回敬賽推遲到7月28日開幕。回敬賽的獎金總額為91.5萬美元。

　　「兩卡」在賽前的新聞發佈會上，一致同意將這筆款項捐獻給1986年春天蘇聯契爾諾貝核電站外泄事故的受害者。回敬賽的局數仍是24局，各12局先後在倫敦、列寧格勒兩地舉辦。先勝6局或先得12.5分者為勝者，如果打平，則由小卡保持冠軍頭銜。

　　英國首相柴契爾夫人出席了開幕式，回敬賽如期開始。起先雙方似都有試探對方的意向，接連下了3局和棋。第4局小卡臨危不驚，頓時使局面改觀，逼迫對方簽訂和約。這局棋對大卡影響不小，第8局他輸了，以後又連下4局和棋，第一階段前12局，小卡領先1分。

　　經一星期休整，雙方遷至列寧格勒。小卡又贏了第14、16局，從而領先3分。出人意料的是大卡從逆境中奮起，連勝第17、18、19局，把比分追成9.5：9.5。但是，小卡連失3城之後，鬥志反而益發旺盛。繼連續2局和棋之後，他以出色的著法贏得第22局。最後，又頑強地頂住大卡的進攻，戰平最後2局，結果以12.5：11.5的比分衛冕成功。棋壇行家的評論是：「在有西洋棋歷史以來，還找不到一對水準如此接近的高手決一雌雄。」

　　1987年10月，卡爾波夫以挑戰者身份再次與卡斯帕羅夫對壘，比賽的地點是西班牙塞維利亞，比賽總獎金為320萬美元。這兩位個性迥異的巨星進行了一年一度的第四次對抗賽。

　　前8局雙方平分秋色，但有一半棋局分出勝負，戰鬥非常激烈。弈至第16局，仍是平手。接下去又連和了6局。前22局，比分為11：11，比賽進入白熱化階段，形勢對卡斯帕羅夫有利，因為他在最後兩局只要勝1局或和2局就能衛冕。

　　第23局雙方都全力衝刺，背水一戰。經過苦苦糾纏廝殺之後，小卡以為出擊時機已到，揮師入侵卡爾波夫王城，看似勝券在握，殊不料大卡以極其機智的一著化解了危局，迫使小卡投子認輸。第24局一開始，卡斯帕羅夫便

用一種從未露面的佈局和卡爾波夫對陣，多少使大卡感到疑慮，以致大量消耗時間，僅僅弈26個回合，已經用得只剩下可憐的5分鐘了。但局勢仍不明朗，終於使他在時限緊迫的情況下放過和棋和重奪冠軍的機會，從而使小卡以12：12再次成功保持稱號。

　　兩卡的多次龍爭虎鬥，激起了億萬愛好者的興趣。1987年，南斯拉夫一家最大的通訊社評選世界十大名人，與雷根、柴契爾夫人、鄧小平等政界風雲人物同上一榜而分列第6、第7的正是這兩位當代的超級棋星卡斯帕羅夫和卡爾波夫。

　　1990年初，國際棋聯公佈國際等級分，卡斯帕羅夫達到2800分，刷新了美國天才棋手菲舍爾1972年創下的2780分的紀錄。蘇聯體壇為之欣慰，因為此舉抹去了菲舍爾這一不祥名字在他們心中投下的嘲弄陰影。

　　小卡當年在世界頭號體育強國內被評選為蘇聯體育明星十佳之首。與此同時，他的老對手卡爾波夫又從世界冠軍候選人賽中殺了出來，他在1／4決賽、半決賽和決賽中先後擊敗了冰島雅特森、蘇聯尤蘇波夫和荷蘭蒂曼三員名將，獲挑戰權。

　　1990年世界冠軍爭奪賽，即第5次兩卡之戰，於10月8日起先後在美國紐約和法國里昂兩地舉行。紐約的前12局，雙方均是1勝1負10和，各得6分打成平手。12月31日在里昂結束的第24局，雙方弈到36個回合下成和棋，卡斯帕羅夫以12.5：11.5的比分擊敗卡爾波夫，再一次衛冕桂冠。在棋盤上再次證明了自己是當今世界王中之王的卡斯帕羅夫除了拿到200萬美元獎金之外，還獲得了一座

價值百萬美元的由1018顆鑽石鑲嵌的獎盃。

如果把大卡喻為西洋棋叢林的蟒蛇之王，那麼，小卡恰似威懾四方的非洲雄獅。「兩卡」棋風迥異，大卡穩健細膩，講究子力協調，善於捕捉對方的微小失誤，是最佳的局面型棋手；小卡則剽悍兇猛，行棋不拘一格，擅長長驅直入棄子搏殺，是最卓越的戰術組合型棋手。自1984年至1990年的6年多時間內，兩卡共下了5次爭霸戰，交鋒144局，小卡以勝20、負18、和106的總成績略微領先，和棋比例高達73.6%。

上述資料反映了兩卡這兩位當代世界頂尖高手，堪稱有史以來最強手中水準最為接近的一對。

事隔12年，被稱為「兩卡」第6次對抗賽的兩大棋王的鏖戰，於2002年12月在紐約舉行。不過，比賽採用的是4局制快棋賽。51歲的卡爾波夫在先輸第1局的不利形勢下，最終以2.5：1.5戰勝了卡斯帕羅夫。於是，卡爾波夫又多了一個「棋壇常青樹」的雅號。

十六、何爲「正方形法則」？何爲「對王」？

　　雙方只剩下王和兵的殘局稱為兵殘局。兵殘局是所有殘局（除很少的無兵殘局外）的基礎，因為其他各類殘局都有可能轉化為兵殘局。所有兵殘局的中心思想是實現或阻礙兵的升變。這裏，多一個看似「微不足道」的兵往往能夠起到決定勝負的作用。

　　王單兵對單王是最簡單的兵殘局，初學者如果能牢牢掌握其勝和要旨，便有了一把深入研究兵殘局的入門鑰匙。王單兵對單王能否取勝，關鍵在於兵能否升變為后（或車）。如果兵不能升變，那麼是和棋。

　　這裏根據兵在升變過程中有否己方王的保護，可以分為兩種情況。

　　先看單兵升變過程中沒有己方王的保護。這裏，重要的是要應用「正方形法則」。

　　圖34局面，如果輪到白方行棋，白方能勝，因為黑王追不上白兵。

1. h5	王 d6	2. h6	王 e6
3. h7	王 f7	4. h8 后	

　　如果輪到黑方行棋，黑方能和，因為黑王能追上白兵並吃掉它。

1. …	王 d6	2. h5	王 e6
3. h6	王 f6（f7）	4. h7	王 g7
5. h8 后＋	王 × h8		

　　為了在這種殘局中迅速確定弱方王能否追上兵，可以把兵所在的格子到它的升變格這一段直線作為正方形的一條邊，在棋盤上設想一個正方形（在圖34中用虛線劃出）。如果單王能進入這個正方形，就能追上兵，反之就追不上。這稱為正方形法則，是兵殘局理論中基本法則之一。根據正方形法則可以知道，當黑方先走時，黑王即使在c8、c7、或c3、d3也能追上兵；當白方先走時，黑王即使在g3、h3也追不上白兵。

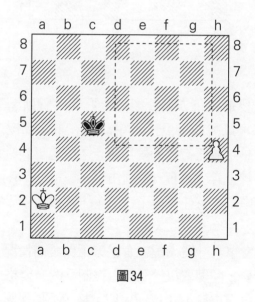

圖34

　　在應用正方形法則時，要注意初始位置的兵，它一步可以走兩格，因此正方形的邊長要減少一格（不包括兵所在的格子）。例如在圖35中，白兵在g2，正方形的邊長應是g3－g8，見圖35中虛線劃出的部分。

　　按照正方形法則，白方先走能勝，而黑方先走時，因

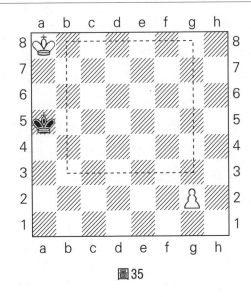

圖 35

為單王只要進入正方形就能追上白兵，所以黑王走b6、
b5、b4都可以。如果黑王不在a5而在a2，那麼就一定要
沿著a2－g8這條正方形的對角線走才能追上兵。這裏如果
在這條斜線上存在障礙（例如b3、c4、d5、e6、f7這5個
格子的其中一格有任何棋子占著），那麼王就是在正方形
內也追不上白兵。

下面看單兵升變過程中有己方王保護的情況。這裏，
兵能否升變，關鍵取決於王能否控制兵的升變格。在圖36
中，由於白王位於d7（或c7、b7）格，不僅保護兵，而且
已經有效地控制了c8升變格。在此局面中，無論黑王位於
何處，均無法阻擋白兵升變，白方勝定。

為了不讓單兵升變，弱方王惟有佔據兵行進路線上的格
子予以阻擋，此時如何判斷計算兵能否升變，正是單兵對單
王殘局中的主要內容。這裏，重要的是要運用「對王法則」。

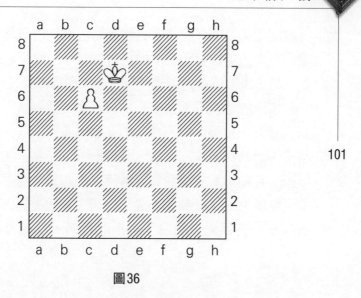

圖36

在圖37中，勝和取決於何方先走。這裏，兩個王的相對位置正是我們以前講過的對王。誰走成對王，就迫使對

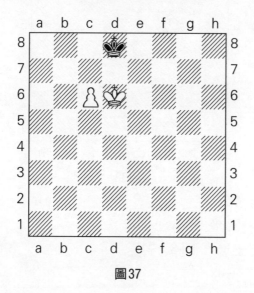

圖37

方離開已佔有的好格子，這就是對王法則的意義。如果這個局面黑方走成對王，即由白方先走，那麼只能是和棋。如果黑方先走（即白方走成對王），則白方勝。

102　　如果把圖37局面雙方王的位置都向後斜移一格，便得到了圖38。這裏，白王在兵的後面，而黑王占住兵前面的格子，稱為封鎖兵。當然，弱方王不能一直占住封鎖兵的格子（封鎖格）。輪到弱方走時，王必須後退，而讓兵前進。在圖38中，如果黑方先走，黑王只能退到底線，然而退到哪一格好呢？明白了對王的意義，就很容易予以確定。

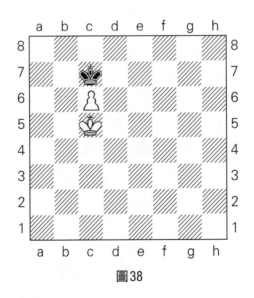

圖38

　　1.⋯　　王c8　　2.王d6　⋯

或2，王b6　　王b8，對王。

　　2.⋯　　王d8

演變成圖37局面，和棋。

如果白方先走，也是和棋。

1. 王 b5　王 c8　　2. 王 b6　王 b8

3. 王 c5　王 c7

現在看圖39，輪到黑方走，黑方的王有5個格子可去。如果它退到第7橫線，白方的王就可進到 b5 或 c5，白王就在己方兵的前面了，這樣白方就能取勝。因此，黑方必須在讓白方王前進時走成對王局面。

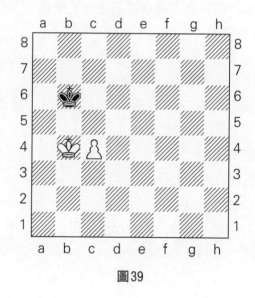

圖39

1. ⋯　　王 c6

其他著法都要輸棋：

（1）1. ⋯　　　王 c7　　　　2. 王 c5　王 b7（d7）

　　　3. 王 d6（b6）　王 c8　　4. 王 c6　王 b8（d8）

　　　5. 王 d7（b7）

再把 c 兵進至底線升變，白勝；

（2）1. …　　王 b7　　2. 王 b5　　王 c7

　　　3. 王 c5　　王 b7　　4. 王 d6　　王 b6

　　　5. c5＋　　王 b7　　6. 王 d7，白勝

（3）1. …　　王 a6（a7）　　2. 王 c5　　王 b7

　　　3. 王 d6，白勝。

2. c5…

白方沒有其他著法可走。如果不走這一步，黑方王就可進至 c5。目前，白方進兵逼迫黑方王後退。

2. …　　王 b7

不能走 2. …　　王 d5，由於 3. 王 b5　　王 e6　　4. 王 b6　王 d7　　5. 王 b7，再衝兵，白勝。

但這裏也可走 2. …　　王 c7，以便在白方接走 3. 王 b5 時走 3. …　　王 b7，對王。

3. 王 b5　　王 c7

白王受己方的兵阻礙，不能對王。

4. c5　　王 c8

重要的一步，其含義讀者已經明白了。

5. 王 b6　　王 b8　　和棋。

十七、謝軍、諸宸、許昱華三名女將何時奪得女子世界冠軍稱號？

105

　　與西洋棋業已興旺了 500 多年的歐洲相比，中國的西洋棋運動可以用「起步晚，進步快，女子已處全球領先地位，男子躋身世界勁旅行列」來概括。雖然也有西洋棋起源於中國的說法，但是現代西洋棋傳入中國較晚，它不是中國的傳統項目。

　　1956 年，西洋棋被列為中國正式體育競賽項目。1957年舉行了第一次全國西洋棋比賽。1958 年蘇聯三名棋手來華比賽和講學，這是中國首次的西洋棋國際交往。1965年，中國棋手劉文哲、張東祿先後擊敗蘇聯國際特級大師克羅基烏斯，引起了國際棋壇的重視。

　　十年動亂使中國的西洋棋運動停頓多年。黨的十一屆三中全會之後，西洋棋運動在中國重獲新生。1977 年，中國棋隊首次參加西洋棋亞洲團體賽，獲得亞軍。1978 年，中國棋隊首次參加世界西洋棋奧林匹克團體賽，獲男子並列第 18 名。1980 年，中國女子棋隊首次參加西洋棋奧林匹克賽，獲並列第 5 名。同年，中國有了第一批國際大師，他們是劉文哲和梁金榮。

　　1982 年，中國青年女棋手劉適蘭進入世界冠軍候選人的八強行列，並成為中國和亞洲第一位女子國際特級大師。1983 年，由戚驚萱、李祖年、葉江川、梁金榮、徐

俊、王犁組成的中國西洋棋隊繼
3次獲得亞洲西洋棋團體賽亞軍
之後,首次奪取冠軍。

1986年底,發表過名著《超
越自我》的中國圍棋頂尖高手陳
祖德出任國家體委競賽訓練四司
副司長,分管棋類工作。西洋棋
國家集訓隊從此在北京開始了長
期訓練,「人才集中,旨在趕
超」,這標誌著中國西洋棋事業
一個騰飛時代的開始。

國家隊總教練　葉江川

1990年11—12月,在南斯
拉夫諾維薩德舉辦的第29屆(女子第14屆)西洋棋奧林
匹克賽108個隊的競逐中,以葉江川、徐俊、葉榮光、梁
金榮、林塔、汪自力組成的中國男隊獲第6名,這是中國
和亞洲國家在歷屆該賽中男隊最佳名次;以謝軍、彭肇
勤、秦侃瀅、王蕾組成的平均年齡不到19歲的中國女隊獲
得第3名,五星紅旗第一次升起在國際棋壇上,這也是
1927年開創這一大賽以來,亞洲國家的國旗首次在世界比
賽的賽場上空飛揚。同年,27歲的葉榮光成為中國第一位
男子國際特級大師。

1991年世界棋壇有過兩大新聞:

其一是中國21歲的女將謝軍,繼2月於貝爾格萊德和
北京兩地累計以4.5:2.5的比分,在世界冠軍候選人決賽
中戰勝南斯拉夫馬里奇,成為挑戰者後,在10月於馬尼拉
以8.5:6.5的比分把保持世界冠軍稱號13年的蘇聯奇布林

達尼澤拉下馬，成為亞非拉的第一位世界棋後。這是中國西洋棋項目歷史性突破。謝軍的勝利在中國掀起一陣前所未有的西洋棋熱，作為棋史上第七位女子世界冠軍的她本人當年被評

四次世界冠軍　謝軍

選為中國體育十佳之首。

其二是中國平均年齡19歲的3名女將彭肇勤、王頻、秦侃瀅，在11月結束的南斯拉夫蘇博蒂察女子世界冠軍區際賽中，全數出線，躋身女子世界冠軍候選人行列，並同時晉升為女子國際特級大師。這一年國際棋壇有人稱之為「女子中國年」。

1993年11月在摩納哥，謝軍以8.5：2.5壓倒比分，擊敗格魯吉亞名將約謝里阿妮的挑戰，成功衛冕。包括俄羅斯棋壇在內的世界棋壇評論是「中國現象取代了格魯吉亞現象」。

1996年2月，在西班牙哈恩，謝軍在第二次衛冕戰中負於著名的匈牙利波爾加三姐妹中的大姐蘇珊。兩年之後，謝軍又從世界冠軍候選人賽中殺了出來，1999年在俄羅斯喀山和中國瀋陽，謝軍以8.5：6.5的比分，擊敗了俄羅斯加里婭莫娃（國際棋聯決定由她參賽，是由於世界冠軍蘇珊‧波爾加拒絕衛冕），重新奪回冠軍。此次巾幗爭

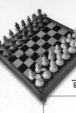

霸戰創下多項紀錄：

（1）它是沿襲了72年傳統賽制的最後一屆女子世界冠軍賽。

（2）16局制的對抗賽先後在雙方所屬國兩地進行，這是自1927年開創該賽以來首次。

（3）女子世界冠軍賽決賽安排在中國舉行，或者說，由中國承辦這種最高規格的比賽，這也是首次。

（4）本該在1998年年初舉行的這場比賽因為種種原因推遲了一年又半，推遲時間之長，除了第二次世界大戰造成停賽6年之外，可謂前所未有。

（5）謝軍打破了41年來棋後冠冕無人能失而復得的紀錄。

2000年12月在印度新德里舉辦了首屆新賽制的女子世界冠軍賽。由於是淘汰制，賽前國際棋壇預測，任何人都難說有20％的希望奪冠。然而，在長期輔佐她的葉江川教練（從1989年開始任她教練，兩人的合作被譽為男教練和女棋手的「黃金搭檔」）等中國男子高手的幫助下，謝軍憑著自己的棋藝實力和超常鬥志，排除了前進道路上的一個又一個的障礙，使自己從最後一屆傳統賽制冠軍，轉而成為新賽制的首屆冠軍，成功地實現了跨世界的飛躍，成為世界上首位「跨世紀棋後」。

世界棋壇稱譽謝軍「是整個西洋棋歷史上最偉大的女棋手之一」。令人耳目一新的是在決賽中與謝軍相遇的是中國女子特級大師秦侃瀅，同國籍棋手爭奪並包攬世界女子冠亞軍的情景，過去只有在前蘇聯時代格魯吉亞棋手之間發生過。

109

2001 年 12 月，25 歲的中國諸宸在決賽中戰勝了俄羅斯的科斯堅紐克之後，成為棋史上第九位女子世界冠軍。她的這次奪冠，打破了女子世界冠軍歷史上的三項紀錄：

一是酣戰 27 局才見分曉，為歷屆之最；二是首次由加賽快棋決定勝負；三是決賽 8 局棋（含 4 局加賽的快棋）非勝即負，沒有和棋。她還開創

世界冠軍　諸宸

了棋史上（包括男女）的一個嶄新紀錄，即成了首次集世界少年、青年、成年冠軍和團體冠軍於一身的世界冠軍。

諸宸奪冠的當晚，國際棋聯高層權威人士稱：「中國在上世紀的最後 10 年控制了世界女子棋壇，謝軍 4 次奪冠，新賽制的前兩屆冠軍由謝軍和諸宸所獲，世界盃冠軍許昱華也是中國棋手，中國已經成為女子世界冠軍的搖籃。這個格局看來還將延續下去，因為新世紀的開端，又誕生了新冠軍諸宸。」

2006 年舉辦的第 4 屆新賽制女子世界冠軍賽，30 歲的許昱華在決賽中擊敗了俄羅斯加里婭莫娃，成為棋史上第十一位棋后和中國的第三位女子世界冠軍。此前，她還曾連獲第一屆（2000 年中國瀋陽舉辦）和第二屆（2002 年印度海德拉馬舉辦）女子世界盃冠軍。因此，她開創了棋史

上（包括男女）的一項新紀錄，即第一位「大滿貫」的世界冠軍（集個人、團體和世界盃三項冠冕於一身）。

2008 年的第五屆新賽制女子世界冠軍賽，24 歲的俄羅斯棋星科斯堅紐克戰勝了中國侯逸凡，成為棋史上第十二位女子世界冠軍。侯逸凡年方 13 歲，卻是繼謝軍、諸宸、許昱華、趙雪之後，中國第五位擁有男子國際特級

世界冠軍　許昱華

大師稱號的女棋手。世界棋壇的評論是，中國女將不僅目前仍然領先全球，而且新手輩出，後繼有人。

另外，在兩年一屆的女子西洋棋奧林匹克賽中，中國隊的成績也十分驕人。繼第 14 屆（1990 年南斯拉夫諾維薩德）獲銅牌之後，第 15 屆（1992 年菲律賓馬尼拉）、第 16 屆（1994 年莫斯科）蟬聯第三名。第 17 屆（1996 年亞美尼亞埃里溫）更上一層樓，獲取銀牌。第 18 屆（1998 年俄羅斯埃里斯塔）、第 19 屆（2000 年土耳其伊斯坦布爾）、第 20 屆（2002 年斯洛文尼亞）、第 21 屆（2004 年西班牙馬略卡島）以謝軍、諸宸、許昱華為主體，加上王頻、王蕾、趙雪、黃茜等女將組成的中國女隊，連續四次奪得冠軍。

　　這十多年來，在黑頭髮一次又一次在女子西洋棋奧林
匹斯山巔飄蕩起來的時候，中國男子棋手的棋藝也取得了
長足的進步。

　　在四年一屆的第6屆世界西洋棋團體冠軍賽（2005年
以色列特拉維夫舉辦）中，以卜祥志、張鵬翔、倪華、章
鐘、梁充、周健超組成的中國隊榮獲亞軍；在第37屆男子
西洋棋奧林匹克賽（2006年義大利都靈舉辦）中，以章
鐘、卜祥志、倪華、張鵬翔、王玥、趙駿組成的中國隊又
榮獲亞軍。這些成績顯示了中國男隊已經具備了世界一流
的棋藝實力。

　　令人欣喜的是年輕棋手成長迅猛，曾獲世界兒童冠軍
的王玥、曾是世界最年輕的國際特級大師卜祥志、曾獲世
界少年快棋冠軍的倪華，此三位青年棋手最近的國際等級
分均超過2700，已經達到世界超級大師的水準了。目前，
中國已經擁有男子國際特級大師24名和女子國際特級大師
17名，總計36人、41人次（其中5名女棋手各擁有兩個稱
號，是「雙料」國際特級大師），堪稱一個西洋棋強國
了。

十八、后對單兵就一定能贏嗎？

后是威力最大的棋子，它對單兵通常很容易取勝。但是也有一些后對單兵的和棋局面，當單兵在己方王的支持下到達次底線（對白兵是第7橫線，對黑兵是第2橫線）時，就有和棋的可能。不管后的威力有多麼大，它單獨不能戰勝單兵，結局往往取決於強方的王能否與后配合。下面舉例予以說明。

先看單兵是中心兵或馬前兵的情況。圖40局面，強方的取勝計畫具有典型意義。這裏，白方首先用將軍使后逐步接近兵，然後逼黑方王占住黑兵前方的格子，使己方王

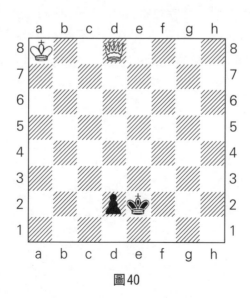

圖40

有時間漸漸走近兵。取勝的方法雖然很簡單，但是，其過程卻並不短。

1. 后 e7＋	王 f2	2. 后 d6	王 e2
3. 后 e5＋	王 f2	4. 后 d4＋	王 e2
5. 后 e4＋	王 f2	6. 后 d3	王 e1
7. 后 e3＋	王 d1	8. 王 b7	…

黑方王被迫占住兵的升變格，於是白方王能向兵「靠攏」。

8. …	王 c2	9. 后 e2	王 c1
10. 后 c4＋	王 b2	11. 后 d3	王 c1
12. 后 c3＋	王 d1	13. 王 c6	王 e2
14. 后 c2	王 e1	15. 后 e4＋	王 f2
16. 王 d3	王 e1	17. 后 e3＋	王 d1
18. 王 d5	王 c2	19. 后 e2	王 c1
20. 后 c4＋	王 b2	21. 后 d3	王 c1
22. 后 c3＋	王 d1	23. 王 e4	王 e2
24. 后 e3＋	王 d1	25. 王 d3	

白方勝定。

從圖40局面的例子可能看到，白后是由階梯形的將軍路線（后 d8－e7－d6－e5－d4，等等）靠近兵的。如果白王位於 e7、e6 或 e5 格，這就阻礙了后的行動，白方就無法取勝了。例如圖41局面，黑方先走，求和的著法是：

1. …　王 e3！　　2. 王 f5＋

或走 2．王 d5＋，則 2. …　王 d2。

2. …　王 f2

白方沒有獲勝的途徑，和局已定。

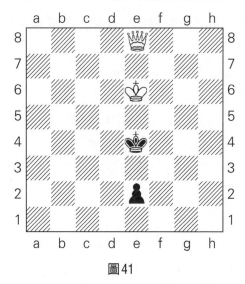

圖41

接下來看單兵是象前兵的情況。在圖42局面中，如果採用圖40的取勝方法是行不通的。

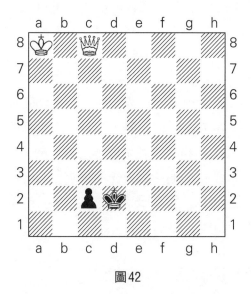

圖42

1. 后 d7＋　　王 c1　　也可走 1. … 王 c3。

2. 王 b7　　王 b1　　3. 后 b5＋　　王 a2

4. 后 c4＋　　王 b2　　5. 后 b4＋　　王 a1

6. 后 c3＋　　王 b1　　7. 后 b3＋　　王 a1

白方如果吃兵則是無子可動和棋。因此，白方不能贏
得用王接近兵的時間，結果是和棋。

如果把圖 42 局面中的白王從 a8 移到 a5，便得到圖 43 局
面。這裏，由於白王離對方兵較近，能配合后在對方王的周
圍製造殺網，所以，黑方即便使兵升后，也不能取得和棋。

1. 后 d7＋　　王 c3

如果走 1. …　　王 c1，則白方取勝更為輕鬆，殺王的著
數也縮短兩步：2. 王 b4　　王 b2　　3. 后 d4＋　　王 b1　　4. 王
b3　　c1 后　　5. 后 d3＋　　王 a1　　6. 后 a6＋　　王 b1　　7. 后 a2＃。

2. 后 g7＋！　　…

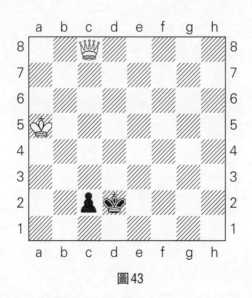

圖 43

不能走 2. 后 c6＋　王 b2　3. 后 b5＋　王 a1　4. 后 c4　王 b1　5. 王 b3＋　王 a1，和棋。

2. …　　　　王 d2

如果走 2. …　王 b3　3. 后 a1，或者走 2. …　王 d3 3. 后 g5，兩種變化都讓白后抵達 c1 升變格，白方取勝沒有困難。

3. 后 d4＋　王 e2　　4. 后 e4＋　王 d1

5. 后 d3＋　王 c1　　6. 王 b4　　王 b2

7. 后 d2　　王 b1　　8. 王 b3　　c1 后

9. 后 a2 ＃

現在看車前兵的情況。例如圖 44 局面，白后能逐漸走近黑王，並逼迫它佔領兵前方的升變格，但是白方王卻不能因此而走近黑兵，因為這會造成無子可動和棋。

1. 后 b7＋　王 c2　　2. 后 c6＋　王 b2

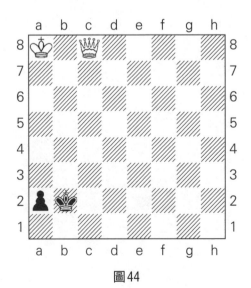

圖44

3. 后 b5＋　　王 c2　　4. 后 a4＋　　王 b2

5. 后 b4＋　　王 c1　　6. 后 a3＋　　王 b1

7. 后 b3＋　　王 a1

　　其實，車前兵的情況與象前兵的情況是類似的，如果強
方王位於臨近兵的區域，則可以取勝。例如圖45局面，白
方雖然讓黑方兵升后，然而，用王和后配合可以構成殺局。 **117**

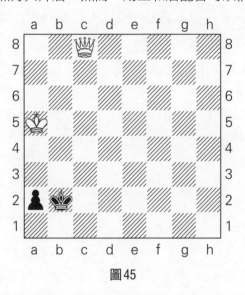

圖 45

1. 后 b7＋　　王 c2　　2. 后 c6＋　　王 b2

3. 后 b5＋　　王 c2　　4. 后 e2＋　　王 b1

5. 后 d1＋　　王 b2　　6. 后 d2＋　　王 b1

7. 王 b4　　　a1 后　　8. 王 b3　　　后 c3＋

　　白方正威脅以一步殺，現在黑方嘗試最後的機會。

9. 王×c3

　　當然不是走9，后×c3，造成無子可動和棋。現在白
方用王吃后，下一步殺，白勝。

如果弱方的兵距離升變格兩步，則通常強方取勝沒有困難，因為沒有無子可動的威脅。但是在理論上也還是有這方面的和棋局面，這裏強方的王和后不能協同作用，見圖46局面。

1. 后h1＋　　王b2

由於白方王的位置不好，白方不能阻止黑方的兵進到次底線。如果白王不處於妨礙己方后調動的大斜線a1－h8中的一格，例如位於f7格，白方就能走2.后h8輕易取勝，變化如下：2. …　　王c2（或2. …　　王b3　3.王e6　c2　4.后a1）3.王e6　王d2　4.后h2＋　王d1　5.后g1＋　　王d2　6.后d4＋　　王c2　7.王d5　　王b3　8.王e4　c2　9.后a1。

2. 后b7＋　　2.王c1

和棋，白方無法加強局面和取得任何進展。

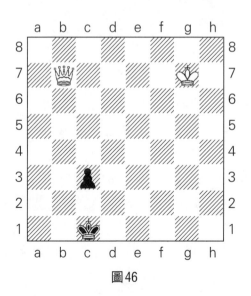

圖46

十九、在首屆世界智力運動會上，西洋棋項目有何特色？

　　第一屆世界智力運動會於 2008 年 10 月 3 日隆重開幕，10 月 18 日勝利閉幕。來自 143 個國家（地區）的 2900 多名運動員，聚集北京，在橋牌、西洋棋、國際跳棋、圍棋和象棋這五個最能代表人類智力競技水準的項目上展示風采。這是繼奧運會、殘奧會之後在中國首都舉辦的又一世界級比賽盛事。中國不僅在比賽的金牌榜、獎牌榜上遙遙領先，而且在組織、接待、宣傳工作和志願者服務等各個方面均得到五個單項世界組織和所有參賽國選手們的高度好評。本屆世界智力運動會主席、世界橋牌聯合會主席達米尼亞甚至說，本賽在比賽、組織、宣傳、志願者服務四個方面都可以打滿分。

　　舉辦世界智力運動會，本身就是一個創舉。這是人類歷史上第一次把諸多世界上開展最為廣泛的智力競技項目整合在一起進行全球規模的比賽。而擁有數億愛好者的西洋棋項目在這場波瀾壯闊的智力風暴中，也有自己的不少特色。

　　（1）金牌數最多的單項之一。本屆世界智力運動會共設 35 塊金牌，其中，西洋棋項目占 10 塊，列五個單項之並列榜首。西洋棋十個小項分別為：男子個人超快棋賽、女子個人超快棋賽、男子個人快棋賽、女子個人快棋

賽、混合雙打超快棋賽、混合雙打快棋賽、男子團體超快棋賽、女子團體超快棋賽、男子團體快棋賽、女子團體快棋賽。

（2）中國棋手收穫4枚金牌，為參賽國之冠。在77個國家（地區）651名棋手為期兩週緊張激烈的角逐中，中國西洋棋代表隊奪取了4塊金牌，為參賽各國中的最大贏家。獲得冠軍的項目和棋手是：①男子個人快棋賽：卜祥志；②混合雙打快棋賽：倪華、侯逸凡；③男子團體快棋賽：卜祥志、王玥、倪華、王皓、李超；④女子團體快棋賽：侯逸凡、趙雪、許昱華、阮露菲、黃茜。這支隊伍的總教練是葉江川，教練組成員有張偉達、李文良、徐俊、余少騰。

（3）賽制新穎，特色鮮明，節奏快捷，賽紀嚴明。為了與首屆世界智力運動會的宗旨和風格（高水準，有特色）相吻合，世界西洋棋聯合會（下面簡稱「國際棋聯」）專門為本賽定身打造了一系列獨特新穎的賽制和特殊規則。其中最為突出的是：①既有男女個人賽，又有男女團體賽，中間還有一男一女組合的混合雙打賽，這在世界級的大賽中從未同時出現過。②用時制度不採用通常的常規賽制，而採用快棋（每方25分鐘，每步棋加5秒）和超快棋（每方3分鐘，每步棋加2秒）兩項賽制，這在世界級大賽中也是首次同時出現。③比賽均分預賽（選拔賽）和正賽（半決賽和決賽）兩個階段，競賽制度採用11輪或9輪瑞士制（預賽）比賽和兩局淘汰制（如果打平，則加賽一局制突然死亡局）比賽（正賽）的兩種賽制相結合。既增加棋手間交流機會，又避免了偶然性。④制定了

120

針對性很強的一些特殊規則。例如：每輪比賽開始前，棋
手必須坐在他們各自的棋桌前，一旦裁判長宣佈比賽開
始，缺席的棋手以棄權被判輸，這樣嚴明的賽場紀律在世
界級大賽中是首次實行；在超快棋比賽中，如果棋手想把
棋子扶正，他必須是在自己的棋鐘開動時擺好棋子，如果
他沒有這樣走而開啟了對方的棋鐘，對手可以提出指控，
裁判可立即判犯規的棋手輸棋；如果雙方在沒有放好棋子
的棋局上繼續對弈，裁判可將兩名棋手都判輸棋，均只得
0分；在快棋賽中各有兩種違規情況，先是黃牌警告，再
是紅牌警告，第三次則判負，等等。

　　（4）賽場壯觀，設施先進。在「文明有源，智慧無
界」的統一口號下，第一屆世界智力運動會的五個單項均
緊張有序地進行著。為新聞媒體津津樂道的是「西洋棋賽
場富麗堂皇，蔚為壯觀」。確實，賽地北京國際會議中心
的硬體條件本身十分過硬，然而，要把它佈置成一個世界
級賽事的頂級賽場，還需要許多條件的配合。例如，棋具
必須要採用世界最先進的由電腦監控的棋子、棋盤、棋鐘
的聯動裝置，這樣棋手、裁判就無需作對局記錄，編排人
員也無需手工的成績記錄。另外，外場觀眾可能透過滾動
大螢幕觀看比賽實況，網路視頻可以同步予以直播。至於
溫度、照明度、濕度、通風程度，等等，需要符合高級賽
事規格；棋桌、椅子需要按國際標準定做，這些自不必一
一細說。只介紹兩個細節，可見由中國西洋棋協會組建的
競賽班子工作的品質和效益：一個亮點是宏偉的賽場上除
了規範的桌籤、台籤、名籤外，還配上醒目的帶有國家、
人名、比分標識的指示牌，那些指示牌圖案簡潔明瞭，色

彩亮麗大方，既便於指引棋手入場，又為賽場增光添彩，成為大賽的一道美景。另一個亮點是賽場主席臺（即裁判長席）左側豎立著的兩台標準鐘。每場比賽到臨開賽5分鐘時，它們就開始倒計時。由於快棋賽和超快棋賽棋手遲到要被判負的規定，棋手和裁判就能憑此便捷地掌握時間。這一舉措便利了廣大參賽棋手，也避免了賽場不少不必要的糾紛，得到了國際棋聯秘書長的肯定，他將向國際棋聯推薦這一做法，推廣到其他西洋棋大賽中去。

（5）裁判執法，水準一流。本屆世界智力運動會西洋棋比賽自10月4日開始，至10月17日結束，每天進行兩個時段的比賽（第一時段：10：00—13：00；第二時段：15：00—19：00），無一天休息。鑒於面對的是賽程的曠日持久和高度密集、賽制新穎別致還有不少特殊規則的世界級大賽，對裁判執法的挑戰自然是非常嚴峻的。在兩個星期的比賽過程中，在場次數以百計、對局數以千計的西洋棋賽事中，由中外裁判組成的裁判隊伍是一支高素質的團結的隊伍，裁判員們均能嚴肅、認真、公正、準確地予以監局，基本上沒有差錯。尤其是中國裁判員，在個人賽一人監看2局、團體賽一人監看4局的情況下，均圓滿地完成任務，不僅沒有發生任何問題，而且還盡力維持賽場秩序，保證棋手不受干擾，得到國際棋聯委派的技術主任和外國裁判長的首肯和好評，各國參賽棋手也稱讚這支裁判隊伍的執法水準是世界一流的。這與中國西洋棋協會與國際棋聯的有效合作、事先重視抓好裁判培訓以及賽時的認真管理是密不可分的。

二十、爲什麼必須瞭解各種棋子的相對價值？在西洋棋對局中，如何選擇攻擊目標？

　　中局是一局棋的中心階段。它的特點是雙方發揮作用和投入戰鬥的子力較多，王的地位消極，王所處的區域經常出現威脅。由於中局最能體現棋手的個性思維，所以是對局的核心。儘管中局內容複雜，但仍然有一定規律可循。在學習中局理論知識之前，先得學習一些基本的攻守常識。

　　在對局中，雙方一攻一守，不可避免會引起相互吃子。為了在兌換棋子時不吃虧，必須瞭解各種棋子的相對價值。除了王以外，各種棋子的價值都是由它們的威力決定的，威力大的棋子價值就高。如果以兵為計算價值的單位，各種棋子的價值大致如下：

　　兵—1　　象—3　　馬—3　　車—4.5　　后—9

　　上列資料可供對局兌子時作依據。例如象和馬是等價子力，一個車抵一個半象（馬），一個象（馬）抵三個兵等等。但是我們必須明白，棋子的價值不是一成不變的，同樣的棋子在對局的不同階段，以及由於位置不同，活動範圍大小不同，價值也會不同。例如在開局和中局中，後的價值相當於兩個車，但在殘局中就不如兩個車；在開局和中局中，車的價值相當於一象兩兵，但在殘局中就只相當於一象一兵；當8個兵都在初始位置時，一個後就能勝過它們，但當車前兵或象前兵到達次底線時，一個兵有時

就能抵上一個后。這說明兵越接近底線，價值就越大，因為兵升變的可能性增大了。

為進一步理解棋子價值的變化，我們把各種棋子控制格子數的最大值和最小值列出來：

124

	兵	王	馬	象	車	后
控制格子數的最大值	2	8	8	13	14	27
控制格子數的最小值	1	3	2	7	14	21

在上列數位中，被認為是等價的馬和象控制的格子數差別很大。這個情況是可以解釋的：象控制的格子數雖然比馬多，但它只能控制單一顏色的格子；而馬每走一步就改變它所控制格子的顏色，從理論上講，它能到達棋盤的每一個格子上去。因此，可認為馬和象是等價的。

前面已經說過，王的存亡決定一局棋的勝負，對局的最終目的就是消滅對方的王。所以，王的價值不能由它的威力來決定，任何棋子的價值都不能與王相比。在對局中，只要能將殺對方的王，犧牲再多的棋子也就在所不惜。我們已經欣賞過1851年安德森所弈出的棄去后、雙車、一象，最終將殺對方王的「不朽之局」（見圖19），下面再舉一個選自實戰對局的片斷（圖47），在這裏，黑方為了將殺對方的王，在10步棋中接連犧牲了雙象、雙馬和兩兵計六個子力。

　　1. … 象 g1 ！　　2. 馬 × g1　…

白方被迫用馬吃象。如果走 2. 車 × g1，那麼有 2. …后 h2 ＋　3. 王 f1　后 f2 ＃。

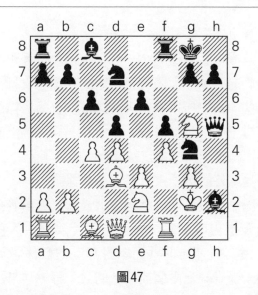

圖47

2. …　后h2＋　　3. 王f3　e5！！

把白方王引到第3橫線後，黑方需要立即打開攻王的
線路。

4. d×e5　馬d×e5＋！　　5. f×e5　馬×e5＋

6. 王f4　馬g6＋　　　　7. 王f3　f4！！

黑方再棄一兵打通了自己白格象的線路。白王已陷入
黑方子力的包圍圈中。

　8. e×f4　象g4＋　　9. 王×g4　馬e5＋！

10. f×e5　h5 #

當棋盤上還有很多棋子的時候，能夠直接攻王的機會
是不多的，一般都是先攻擊對方的兵子。攻擊兵子可以是
單方面的，也可以是相互的。

例如，用兵攻對方的馬或車是單方面的，用馬攻擊對
方的車、象、后和兵是單方面的；用兵攻兵、象、后和

王，兵本身也受攻擊。

　　如何選擇攻擊目標呢？一般來說，攻打靜止的目標要比攻打活動的容易。而同樣是活動的目標，攻打活動性小的要容易些。兵之所以常常先成為被攻打的目標，就因為它在所有棋子中活動性最小，只能在一條直線上向前走，迎面如有別的棋子頂住，它就完全不能動了。

　　用除兵以外的棋子攻打對方有兵保護的兵，一般來說是沒有好處的，因為兵的相對價值最低。但對於孤兵（相鄰直線上無己方兵的兵）、落後兵（兵鏈中落在最後的兵，能保護其斜前方的兵而本身無其他兵保護）、疊兵（位於同一條直線上兩個或以上的兵）等弱兵來說，情況就不同了。例如在圖48中，黑方d5兵就是孤兵。

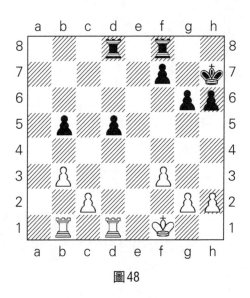

圖48

1. 車 d4！ …

為什麼白車走到 d4，而不是到 d3 或 d2，這一點以後就會清楚。白方一方面準備在 d 線重車，一方面封鎖住 d5 兵，使它不能走動。

1. … 車 d6 2. 車 bd1 車 fd8

如果黑方走 2. … 車 c8 反擊白方 c2 兵（這是一個落後兵），那麼在 3. 車 × d5 車 × d5 4. 車 × d5 車 × c2 之後，將失 b5 兵。現在對於 d5 兵，雙方是兩子攻擊兩子守衛，攻守相當。

3. c4 b × c4 4. b × c4 …

由於 d5 兵已被牽制，不能吃 c4 兵，否則黑方將失車。於是形成三子攻擊兩子守衛的局面，黑方 d5 兵必失。如果白方第一步不走 1. 車 d4，而是走 1. 車 d3 或 1. 車 d2，那麼黑方現在就可走 4. … d4，避免了失兵。

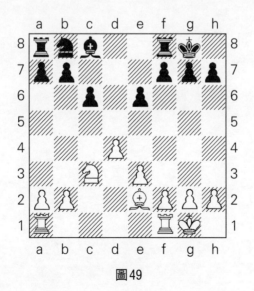

圖49

棋子（不包括兵）由於某種原因失去或減少活動性，在攻擊時應該首先對準對方的這種棋子。常見的情況有三種：（1）一個棋子被同一方的其他棋子所包圍而失去活動性；（2）一個棋子能走到的格子都已經被對方棋子所攻擊，這個棋子的活動性就大為減少；（3）一個棋子由於被牽制而不能走動，上例（圖48局面）黑方的d5兵就屬於這種情況。牽制是一種常用的戰術，以後我們會予以專題講解。

128

現在對上述情況的第一種予以舉例說明。在圖49中，黑方如果走1. … b5是不利的，以下可有2. 馬×b5！c×b5　3. 象f3，黑方a8車屬於被己方其他棋子所包圍而失去活動性的子力，它在白象的攻擊下無路可走。為了不失車，黑方只得走3. … 馬c6　4. 象×c6　車b8，最後還是失了一兵。

二十一、哥倫布發現新大陸，拿破崙被流放 到聖赫勒那島，華盛頓打贏獨立戰 爭，這些著名的歷史事件都與西洋 棋有關嗎？

　　五百多年前的 1492 年 8 月 3 日，義大利熱那亞水手克里斯多夫・哥倫布率領 90 名水手，乘坐「尼娜號」、「品達號」和「聖馬利亞號」三艘船，從西班牙啟航，在茫茫的大西洋中經過兩個多月的航行，終於在 10 月 12 日凌晨發現了陸地。這是眾所周知的哥倫布發現新大陸的歷史故事。然而這一故事與西洋棋有關就鮮為人知了。

　　哥倫布本意是尋找去印度的新航線，卻意外地發現美洲大陸，這一偉業的成功離不開當時西班牙國王和王后的支持。據世界上第一本西洋棋雜誌記載，哥倫布去皇宮懇請資助時，國王斐迪南五世恰好贏了一局西洋棋，心情愉悅，所以一改 1485—1491 年間的三次拒絕，聽從了王后伊莎貝拉一世的規勸，恩准了哥倫布的請求。如果這次「贊助」未能拉成，新大陸何時被發現將會是個謎。阿拉貢的斐迪南五世和卡斯提爾的伊莎貝拉一世於 1479 年締結婚姻使西班牙兩個最大的王國得到統一。夫婦兩人被稱為「天主教雙王」，這在西班牙歷史上是最具實際和心理雙重意義的重要事件。而「西班牙雙王」促成哥倫布發現新大陸的事件則是世界歷史上的大事情。值得一提的是，西班牙

在15、16世紀已成為世界交通中心，當時西洋棋的一股新動力也就此來到西班牙，使西洋棋從中世紀的雛形中改革發展，並定型為現制。

在哥倫布離開西班牙揚帆啟航83年之後，也即1575年，西班牙另一位國王菲利浦二世，在他的馬德里的宮廷裏，組織了當時世界上西洋棋水準最高的兩個國家西班牙與義大利各兩名棋手間的比賽，這實際上是歷史上最早的西洋棋國際團體對抗賽。

西班牙隊隊長是路易·洛佩茲神父，他是16世紀世界棋壇的理論先驅，以他名字命名後來又被稱之為西班牙開局的佈局法，至今仍非常流行。儘管教會沒有提升他為主教，但菲利浦二世對他恩寵有加，這位曾派遣西班牙無敵艦隊的皇帝，發給他2000金克朗豐厚年金。1560年，洛佩茲神父因教務到羅馬去，順便輕鬆地把義大利棋壇掃平，其中包括年輕的吉凡尼·里奧納多。但事隔15年，義大利隊在「回敬賽」中擊敗了西班牙隊，當時洛佩茲棋藝衰退，里奧納多等已經崛起。不過，菲利浦二世表現得很大度，他賜給里奧納多1000枚金幣。

其實在15、16世紀，像斐迪南五世、菲利浦二世這樣酷愛西洋棋的國王很常見，傳說西洋棋原本就是為了專供皇帝取樂、皇家消遣的宮廷遊戲。

今天，在法國巴黎攝政咖啡館裏，那張銅邊的桌子應該還在。據說，大約在二百年前，波拿巴·拿破崙（1769—1821）經常在此桌上下棋。這位歷史上最偉大的軍事家，在西洋棋棋藝上卻不甚高明。西洋棋歷史學家喬治·華爾格聲稱可以讓拿破崙一個車。拿破崙同時代人說

他下棋沒有耐心，喜歡草草進攻。但是，他倒是真正愛好下棋的人，甚至在事業上的重要時刻，當這位叱吒風雲的軍事天才擊潰歐洲一些最偉大的將軍時，他本人卻在棋盤上被他的將軍們擊敗。由於他喜歡棋又不擅長下棋，故他對西洋棋曾經作過如下評價：「這玩意兒作為藝術或科學則不夠嚴謹，但是說它是遊戲，卻又太難了。」

131

　　後來，拿破崙加冕稱帝了，他開始在西洋棋上轉敗為勝。這倒並不是因為他的棋藝水準有多大提高，而是因為他的弈棋對手變得更加老於世故了。皇帝有個輸了棋發脾氣的壞名聲。他輸棋以後「暴跳如雷」，當一架被稱為「梅爾澤爾」的自動弈棋機擊敗他後，他氣得把棋子都扔向地上。另一個令人頭痛的問題是拿破崙常常不願受棋規的束縛，而只是用之來束縛其對手。當他落子要悔時，他真儼然是一個皇帝。

　　1928 年的一天，倫敦的《晨報》上有一篇關於拿破崙遺物展覽的文章。文章說，有位軍官曾被派到拿破崙所流放的聖赫勒那島上去，並攜帶一副象牙和珍珠鑲嵌的西洋棋。他的使命是去通知拿破崙，這副棋具中有一枚棋子是可以脫卸的，潛逃計畫正藏於該枚棋子的空心中。可是那位軍官在途中的船上意外地被落下的圓木擊斃。拿破崙收到了這副棋子，雖然愛不釋手地玩賞它，並在它的陪伴下度過孤寂的流放生活；但是，可惜這位不走運的皇帝和他的隨從們，卻都不知道棋子中竟埋藏著絕對重要的機密，直到拿破崙的末日來臨，仍未能識破個中玄機。否則的話，拿破崙可能得以從流放地逃跑，法國歷史甚至歐洲歷史或許能夠得以改寫，不過歷史是沒有「假設」的。這副

棋子後來數易其主，最後一位新主人發現了暗藏機關，方知其來歷，並把它送到拿破崙遺物展覽處。

美國首任總統喬治·華盛頓生前有一副象牙西洋棋，現收藏於美國國家博物館。這副棋子產於英國，製作年代大約是18世紀70年代末80年代初。棋子分紅白兩色，這不僅為了色彩生動、惹人注目，而且更體現了棋子的主要消費者——英國上流社會的愛國情緒。

棋子的造型基於中世紀文化，王和后威風凜凜，顯示出至高無上的權力；分列兩側的象（主教）、馬（騎士）、車（堡壘）均氣宇軒昂，體現監督執行王的法規、統率軍隊，護衛封建體制的決心和意志。具有諷刺意味的是，棋子的擁有者華盛頓在美國殖民地開拓者的支持下正要改變這一政治體制。

你可能難以想像，西洋棋在改變美國獨立戰爭結果中竟然扮演了一個意外的角色。那是1776年耶誕節，當時華盛頓擔任美軍總指揮官。在新澤西州的特倫登戰役之前，他在這場對抗英國人的戰爭中一直打得磕磕碰碰，不夠順利。華盛頓決定突襲英軍，在惡劣的氣候條件下越過特拉華河。傍晚，美軍正準備集結渡河，一個住在河邊的英國人派他的兒子送張字條給英軍指揮官約翰尼·羅爾上校，提醒他警惕美軍的行動。然而羅爾正全神貫注地下棋，接過字條看也不看地塞進衣袋裏。第二天，華盛頓發起了進攻，使美國人首戰告捷。羅爾上校身負重傷，有人發現字條還在他的衣袋裏。特倫登戰役是美軍在獨立戰爭中走向勝利的轉捩點，而西洋棋正是美國走向獨立、開始富強和英國開始失去世界霸主地位的「元兇」。

二十二、你會運用牽制、引入、擊雙、引離
這些常見的基本戰術嗎？

在中局階段，雙方都要制訂一些作戰計畫，並且為實
現這些計畫而進行一系列運子、兌子、棄子、奪子等等的
鬥爭。這裏往往要依靠戰術手段。所謂戰術就是由逼著途
徑達到一定目的的戰鬥方法。由於戰術的實現是建立在逼
著基礎上的，所以先要解釋一下什麼叫逼著。

當一方走了一步帶有威脅性的著法（例如捉子、將
軍、叫殺、以價值小的子力攻擊價值大的子力等等）以
後，另一方被迫應一步唯一的著法，否則將處於更不利的
局面（例如失子、更大的子力損失或被將殺等），這步唯一
的應著就稱為逼著。

中局基本戰術有牽制、引入、擊雙、引離、消除保
護、攔截、閃擊、閃將、騰挪、封鎖、過渡等。

關於牽制戰術，我們在前面已經有所接觸。當一方在
遠射程子力（后、車或象）在直線、橫線或斜線上攻擊對
方掩護王或后（或其他棋子及要害格子）的棋子，使它不
能行動或難以行動的戰術，稱為牽制。

對於各種牽制進行研究，可以得出下面的結論：如果
一方的兩個棋子位於一條線上，前者掩護後者，後者是王
或價值高於前者的其他棋子，一般來說，往往會給對方以
牽制機會。這種產生戰術的因素稱為戰術動因。例如圖50
中，黑方的王和象都在e線上，白方就抓住這一動因運用

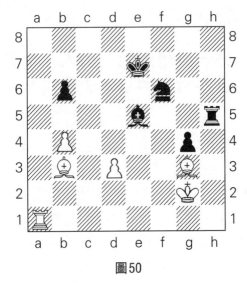

圖50

牽制戰術，著法如下：

1. 車 e1　王 d6

以王保象，並避開了直線上的牽制。但白方用棄車妙著使黑方又陷入斜線上的牽制。

2. 車×e5！　車×e5

白方用車吃象是步好棋，暫時棄半子（棄車換象或馬稱為棄半子），而使黑車受牽制，接下去可走 3. d4，用兵捉死車，反而獲得子力優勢取勝。可見牽制一方能夠利用對方受牽制的棋子喪失活動性的情況組織力量消滅這個棋子。

從上例可以看出，兵是攻擊被牽制棋子的理想角色。但是能勝任這個使命的不僅僅是兵。例如圖51，白車在第7橫線上牽制住掩護己方後的黑象，黑象自然成了攻擊目標。

1. 馬 e5　車 fd8

白方兩子夾攻被牽制的 d7 象，黑方被迫用車保護它。

2. 馬 c6

圖51

　　c6格本來是d7象控制的，但它已被牽制，也就失去了
對c6格的控制，因此白馬得以進入。白方獲子力優勢，勝
定。

　　有意識地把對方某個棋子引到某一個格子上去的戰術
稱為引入。例如在圖52中，白方如果走1. 后e7＋，則在
1. … 　王g8　2. 后e8＋　王h7之後，黑方的王脫離危
險。但是要是黑方王在e8，白后就可到e7成殺，所以白方
用棄車的方法把黑王引到e8格。

　　1. 車e8＋！　王×e8　　2. 后e7＃。

　　在實戰中，引入往往與其他戰術相結合，並為其他戰
術創造條件。下面我們會看到。

　　一個棋子同時攻擊兩個目標的戰術稱為擊雙。這種常
見的戰術，不僅在中局，在開局、殘局中也都可以見到。
擊雙通常有捉雙、又殺又捉、又將又捉三種情況。對方由
於不能兩面兼顧，被迫放棄一面，於是造成子力損失。所

圖52

有棋子包括兵和王都可實施擊雙，這是這一戰術區別於任何其他戰術的特點之一。

由於后的威力最大，它是實施擊雙的重要兵種。后的擊雙基本上可分為四種類型：（1）在同一條直線或橫線上；（2）在一條直線和一條橫線上；（3）在一條斜線和一條直線或橫線上；（4）在同一條斜線或兩條斜線上。在實戰中，現成的擊雙機會是不多的，往往要用引入等戰術為它創造條件。例如圖53中，黑方先棄兵把黑象引入f5格，然後再進行后的擊雙。

1. f5！　象×f5　　2. 后c5

白方威脅以後到f8格殺，同時后又在g3馬的支持下攻擊只有一個保護子的f5象，黑方無法同時應對這雙重威脅，白方得子勝定。

鑒於馬的走法特殊，它在攻擊別的棋子時，本身不受

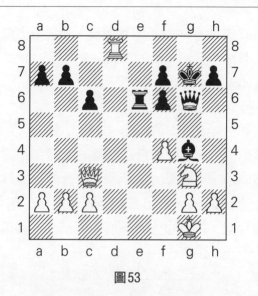

圖53

攻擊，所以是攻擊重子（特別是后）的理想角色，同時也
是實現擊雙的理想子力。例如在圖54中，白方先把黑方的

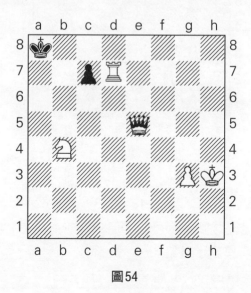

圖54

王引入到a7或b8格，然後用馬擊雙，獲取子力優勢。

　　1. 車d8＋　　王b7　　2. 車b8＋！　王×b8

　　3. 馬c6＋

白方勝定。

　　用強制性手段把對方某一棋子（或據點）的保護子（或掩護子）引開的戰術稱為引離。圖55即是運用引離戰術的典型例子。這裏黑方的后和王位於同一條斜線上，如果白方象走到g3格，就可牽制並捉死黑后。但是g3格有黑方e3車保護，所以白方首先要引離g3格的保護子——e3車。

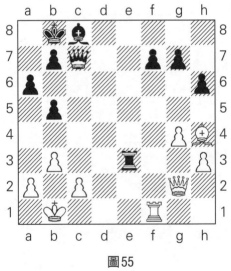

圖55

　　1. 象f2　　車c3　　2. 象e1　　車e3　　3. 象d2…

　　白方已經達到初步目的。但牽制並捉死黑后的位置已經從g3格轉移到了f4格。

　　3. …　　車g3　　4. 后×g3！　　后×g3

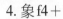

4. 象 f4 ＋

白方勝定。

圖56 運用引離戰術的手法也頗有意思。

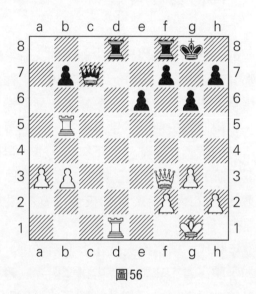

圖56

1. …　后 c6 ！

引離白方 d1 車的保護子——f3 后，如果白方接走 2.
后 × c6，則黑方走 2. …　車 × d1 ＋　再 3. …　b × c6，得
車勝定。

2. 后 e2　車 × d1 ＋

把黑后從保護 b5 車的位置上引開。

3. 后 × d1　后 × b5

黑方勝定。

二十三、你知道19世紀的俄羅斯文學家共同的愛好嗎？

19世紀的俄羅斯，湧現出不少傑出的文學家，這些文學家幾乎都有一個共同的愛好，就是熱衷於下西洋棋。托爾斯泰、屠格涅夫、普希金、萊蒙托夫、赫爾岑、妥思妥耶夫斯基、車爾尼雪夫斯基、別林斯基……名單可以開一大串。「所有的俄國作家都喜歡下棋」，這也可以算是前蘇聯（現俄羅斯）成為西洋棋王國的文化淵源吧！

在上述這些文學家中，棋藝佼佼者當推伊凡·謝爾蓋·屠格涅夫。

早在少年時代，屠格涅夫就迷上了西洋棋。有一次，他在一家咖啡館裏看人弈戰，雙方棋逢對手，殺得難解難分。一個20多歲的淺黃色頭髮的小夥子終於擊敗了對手。屠格涅夫覺得此人棋藝不凡，就鼓起勇氣提出要向他討教幾局。那個年輕人爽快地答應了。然而，屠格涅夫根本不是他的對手，一個小時不到就連輸3局。年輕人告訴屠格涅夫，要把棋下好，必須懂得西洋棋理論，看些西洋棋書籍。於是，屠格涅夫決心下工夫研究西洋棋理論，他閱讀了大量棋書，還訂閱了英國的西洋棋雜誌，尤其在研習了彼得洛夫和阿爾加依葉爾有關佈局的棋藝著作之後，棋藝果然大大提高。

屠格涅夫同俄國和其他國家的不少優秀棋手下過棋。他在義大利曾和該國一流棋手杜布阿多次對局。僑居巴黎

期間，他經常在攝政咖啡館與著名棋手對弈，切磋棋藝。1861年，屠格涅夫已經有足夠實力在巴黎與波蘭職業棋手馬斯楚斯基進行對抗賽了，戰績是勝1、和2、負3。一年以後，於巴黎攝政咖啡館舉辦的有60位棋手參加的比賽中，屠格涅夫獲得亞軍，法國強手裏維爾奪得冠軍。

1870年6月，在德國舉辦了有棋壇名宿安德森和未來的世界冠軍斯坦尼茨等棋壇頂級棋手參加的國際大賽。屠格涅夫是這次大賽的組織者之一，被推選為賽會的組委會副主席。

屠格涅夫在他的文學作品中多次出現了生動形象的弈棋場面。例如他的中篇名著《不幸的姑娘》中，就細緻入微地描寫了一位擅長弈棋的人物。這與他自己愛好下棋並且造詣精湛是分不開的。

有一次，屠格涅夫乘船赴德國，在船上與一個棋藝高超的富翁鬥棋四天四夜。突然船上起了大火，多虧船員奮力搶救，屠格涅夫才倖免於難，可是他的這位富豪棋友卻緊抱著黃金墜海而死。這段經歷給屠格涅夫留下了難以磨滅的印象，他把這次充滿傳奇色彩的對弈寫進特寫《海上大火》中，栩栩如生地刻畫了一個既嗜棋成癖而又愛財如命的典型人物形象。

「年輕時下棋可以鍛鍊思維能力，加強記憶，培養堅強的意志；中年時下棋，是一種快樂和美的享受；到了老年，下棋則是一種最好的休息了。」

以上是被譽為「俄國革命的一面鏡子」的大文豪列夫·托爾斯泰的弈棋觀。

托爾斯泰自幼喜好西洋棋，並把這個愛好保持終生。

在大學讀書時，他把下棋作為錘煉智力的必修課，每天堅
持用3小時來鑽研。

在他成為一名軍官時，結識了一位名叫謝爾蓋・烏拉
索夫的棋友（一位王子和當時俄國最佳棋手之一），兩人
經常對弈，這使托爾斯泰的棋藝大有長進。在軍隊供職期
間，有一次他因下棋至深夜，翌晨未去值勤，而被指揮部
關了禁閉，並取消已決定授予他的十字勳章。在克里米亞
戰爭塞巴斯托波爾被圍困期間，俄軍和英軍為爭奪一個山
頭，雙方均損失慘重，曠日持久而毫無進展。烏拉索夫王
子受託爾斯泰愛國熱情的感染，竟向司令官提出了一個天
真而奇特的建議：讓英國挑個最佳棋手和俄國最佳棋手
（當然是王子本人）對抗，下一盤西洋棋，以勝負來決定
這個山頭的歸屬。

1857年，托爾斯泰僑居國外，經常同另一文豪屠格涅
夫切磋棋藝。每次見面，必先手談數局，然後才探討文學
上的問題。經屠格涅夫介紹，他還參加了當時「彼得堡棋
藝研究社」。

莫斯科音樂學院的鋼琴家阿・戈利堅維澤爾教授是托
翁的老棋伴，他在回憶錄中曾這樣寫道：「他總是想方設
法地進攻，故經常贏棋。在弈棋時他雖然缺少機敏性和迷
惑性，但仍是謹慎和難以對付的好手。在緊急關頭，當他
自認為的一步好棋被瓦解時，就會懊悔不迭，用手搔著腦
袋，大叫起來，以致使不知實情的人感到害怕。但是，當
他進攻得逞時，又會顯露出真摯的喜悅。偉大作家的這種
性格從小一直保持到晚年。」

1894年，66歲的托翁想撇下巨著《復活》的寫作，專

程前往莫斯科觀看拉斯克和斯坦尼茨的世界冠軍對抗賽，經朋友力勸才快快作罷。

1895—1896年，著名的作曲家和鋼琴家斯·伊·塔涅耶夫也成了托翁的棋友，他們之間還曾有過這樣一條君子協定：如果作曲家輸棋，他得用鋼琴演奏一曲由托翁點名的短曲；而如果托翁敗北的話，他將隨意朗誦一段自己著作中的詩文。

自1908年起，托翁常年居住在亞斯納亞的波利納村。那些拜訪他的座上客都成了他棋枰廝殺的對手。其中英國人埃·莫德（托翁作品的譯者和英文傳記的作者）曾回憶道：「當他失算時，會不由自主地大聲歎氣；當他贏棋時，則會流露出強烈的欣喜，並說：『我慚愧地承認，我樂於贏棋。』」

托翁在日記和給其妻子的信中都曾說到：「我愛下西洋棋，因為這是一種很好的休息。雖然它要我們動腦筋，但別有情趣。我一生中不可能沒有西洋棋、書籍和打獵。」托翁在他的名著中有多處寫到了西洋棋，他用棋局來解釋拿破崙兵敗莫斯科城下的道理，意味深長，耐人尋味。

根據一本波蘭人寫的棋史上的記載，托爾斯泰還是一位很有天賦的戰術棋手。在他的日記裏，有這樣一句格言：「不應該僅僅專注於取勝，而應該同時創造有趣的戰術組合。」他的有些棋局保留至今，其中一局是他年近八旬時與其傳記作者埃·莫德所弈，僅僅19回合，就迫使對手拱手認輸。從中可發現，他在晚年時仍保持著清晰的思辨能力，寶刀不老，風姿不減當年。

二十四、你會運用消除保護、攔截、閃露、閃將、騰挪、封鎖這些常見的基本戰術嗎？

　　用強制性手段把對方某一棋子（或據點）的保護子（或掩護子）排除（或稱消滅）的戰術稱為消除保護。它與引離戰術目的有些相似，都是使保護子（或掩護子）不能發揮作用；但手段不同，前者是排除，後者是引開。例如圖57，黑方d7馬是關鍵的f6格的保護子，白方用象兌馬，消除這只保護子，很快就能取得勝利。

　　1. 象×d7！　后×d7　　2. 馬f6＋！　…

　　既是馬的擊雙，目標是黑方王和后；又是引離戰術，

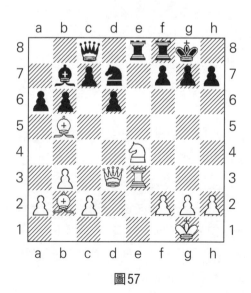

圖57

把黑方 g 兵從掩護王的 g 線上引開。

2. …　　 g × f6

如果不吃棄馬，則提前一步被將殺：2. …　　王 h8　　3. 后 × h7 ＃。

3. 車 g3 ＋　　王 h8　　4. 象 × f6 ＃

用棋子切斷對方遠射程棋子（后、車或象）對某個據點（或棋子）保護的戰術稱為攔截。例如在圖58中，白方正邀兌后後。黑方對白后的保護子 d1 車是無法消除的（既不能引離，也不能消滅），但是可以用攔截戰術來達到使白后的保護子不能發揮作用的目的。

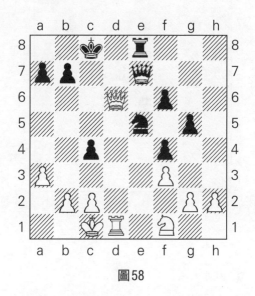

圖58

1. …　　馬 d3 ＋！

阻攔白車在直線上對白后的保護。白方為了不致失后，被迫用車換馬，失半子而輸棋。

　　當一方兩個棋子（一前一後，後面的是遠射程棋子）和對方一個棋子（或要害格子）位於同一條線路，前面的棋子（也稱中間子）突然閃開進擊對方另一目標，而露出後面的后、車或象攻打這條線路的目標，稱為閃露戰術。也就是說，一方兩個棋子，一個進行閃擊，一個進行露攻，同時攻擊對方兩個目標。例如圖59，白后牽制了掩護黑車的黑象，白方並且正集中力量攻擊它。黑象看似要失，但是黑方運用閃露戰術，反而獲得好處。

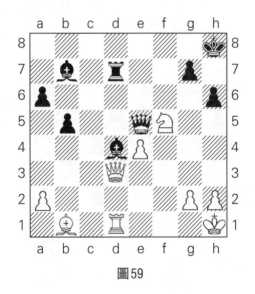

圖59

　　1.…　象 g1！
　　由於位於 d 線的中間子黑象的閃擊，借助它的配合，黑后威脅在 h2 格製造殺局，「兩害相權擇其輕」，白方只得放棄后。
　　2. 王 × g1　…

如果改走2，后h3，則黑方可走2. …車×d1取勝。

2. … 車×d3 黑方勝定。

這個例子說明，當被牽制的棋子所掩護的棋子只要不是王，那麼被牽制的棋子就有可能突然脫身並製造威脅。

在閃露戰術中，當中間子閃出進擊時帶著將軍，即帶將進行閃擊，這種閃露稱為閃將。

我們看圖60的例子。

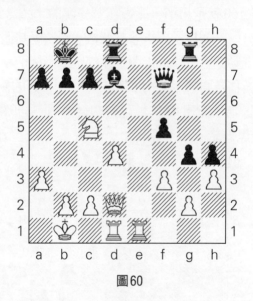

圖60

輪到白方行棋，這裏的戰術動因需要細心地尋找才能發現。假設白方的后走到b4，就可以威脅在b7殺，對此，黑方有三步應著（b6、象c8、象c6）。由此可以設想，如果能把黑后引入e7格，便能造成三個子力位於同一條斜線的態勢，閃露戰術得以實施。

1.車e7！ 后×e7

逼著。否則要失去 d7 象。

2. 后 b4

現在黑方只能在上面所提到的三步應著予以選擇。不管其走什麼，白方都走 3. 馬 a6＋用馬帶將閃擊，用遠射程的白后露攻獲取黑后，勝定。

閃露和閃將是比較隱蔽和不易掌握的戰術，但一旦實施往往威力較大。在實戰中，它們通常需要其他戰術的配合，例如圖 60 就是用引入戰術作為先導的。

當己方的一個棋子因占著某個格子而妨礙其他棋子積極行動時，主動把它棄掉或走開，以騰出這個格子（或騰空線路）的戰術稱為騰挪。圖 61 即是其中一個很好的例子。

這裏，為了空出 d2 格供己方的後使用，同時把白象引入 d1 格，黑方走了如下好著：

1. … d1 后＋！ 2. 象 × d1 后 d2

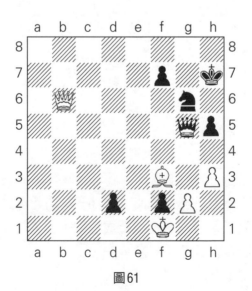

圖 61

現在有 3. … 后 e1 ♯ 和 3. … 后 × d1 ＋ 的雙重威脅，白方勢必放棄一頭。

3. 后 × f2 后 × d1 ＋ 黑方勝定。

從上例可以看出，騰挪戰術往往是把己方礙手礙腳的棋子帶有攻擊性地棄掉，「化障礙為利器」，收到雙倍的效果。還可以看出，這個戰術也是要和其他戰術緊密配合的。

用棄子、棄兵等強制性手段迫使對方棋子自占王路等攻守要津的戰術稱為封鎖（用己方的棋子頂住對方的通路兵也稱為封鎖，但不是這個戰術的內容）。例如圖 62，白方擁有子力優勢，但王位不安，黑方可採用封鎖戰術在中路殺王。

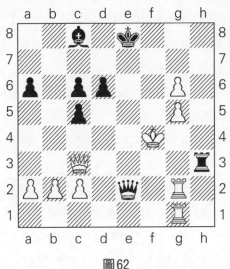

圖 62

1. … 車 f3 ＋！ 2. 后 × f3 后 e5 ♯

黑方用引入戰術作先導，但最後打擊的不是被引入 f3 的白后，而是出路被封鎖的白王。

二十五、你知道一位諾貝爾化學獎得主是西洋棋高手嗎？你知道一位諾貝爾文學獎得主聞喜訊而輸棋的故事嗎？

「像化學家把物質分解到最簡單的元素才能知道物質的成分一樣，棋藝大師要善於估計任何局面，就應該深入解析西洋棋局面直到它的組成要素。這些要素是：物質力量的對比、子力的分佈、線路通暢與否等。棋手如果把雙方局面的各種正負因素都做了對比，就能夠相當精確地判斷局面究竟對誰比較有利。」

這是棋史上第一位世界冠軍斯坦尼茨作出的關於如何判斷局面的論斷。斯坦尼茨是現代局面弈法的創始人，上述的巧妙譬喻是奠定他在棋藝理論上不朽地位的重要發現之一。

西洋棋大師判斷局面可比作化學家分解物質，而化學元素週期律的發現者、俄國偉大的科學家門捷列夫恰巧是一位西洋棋愛好者。在他彼得堡的舊居紀念館展品中，有一部分西洋棋剪報和圖片，反映了他對棋藝的喜愛。

19世紀50年代初，門捷列夫在彼得堡師範學院上學時就喜歡上了下棋。據他同學帕普科夫回憶說，門捷列夫很看重勝負，每下完一局棋都久久不能平靜。門捷列夫的侄女回憶說：「他的棋下得不錯，不喜歡輸，很少被對方將

死。他下棋時全神貫注，每走一步都深思熟慮。」

　　當時的彼得堡成立了業餘西洋棋隊，門捷列夫就是其中一員。1861年，門捷列夫向彼得堡西洋棋俱樂部的組織者之一、傑出的革命家車爾尼雪夫斯基提出入會申請。這個名為「西洋棋同志協會」的俱樂部只存在半年，由於沙皇政府盯梢其成員，俱樂部就關閉了。

　　1889年，門捷列夫的女兒領來未婚夫特里羅戈夫，準女婿很快就成了門捷列夫的棋友。他女兒回憶說：「晚上，父親總要跟特里羅戈夫下棋，我坐在桌邊，盼望棋局早些結束，特里羅戈夫心不在焉，故意亂走。父親則一手拿著煙斗，一手指出特里羅戈夫走錯的棋，請他重走。就這樣，每局棋都要下很長時間……」

　　有一次，門捷列夫看了一個實驗員寫的文章後，直率地把對方批評得面紅耳赤，當實驗員要走時，他又和藹可親地說：「先別走，我們下盤棋吧。」

　　基斯季亞科夫斯基院士回憶說：「門捷列夫不能容忍虛偽。我和他下過很多盤棋，有一次，我就要輸了，經苦苦思索走出一步好棋，扭轉了棋局。我挺了一步中心兵，對他說：『謙虛的一步。』門捷列夫針鋒相對地回敬我一句：『謙虛是萬惡之源。』他指的是虛偽的謙虛。」

　　1906年，門捷列夫出國前買到了一副袖珍西洋棋，他認為這是最適合旅行時用的娛樂器具，他興致勃勃地攜帶了它。

　　最能證明門捷列夫對西洋棋愛好程度的是，在他一生最重要的發現——元素週期律手稿最後一頁的背面，有他用鉛筆記下的一個西洋棋殘局。原來，他在尋找元素週期

律這一課題的休息時間，經常琢磨西洋棋。他認為這可在緊張工作之後使頭腦得到積極放鬆調整，並且是藉以獲取靈感的一種啟迪方法。

另一位現代化學家則是西洋棋的高手，他的名字叫約翰·康福斯，是位教授，由於研究立體化學中酶——催化反應而獲得諾貝爾化學獎。這位化學家在青年時代（20世紀40年代）已是澳洲的西洋棋強手。他保持了，可能至今仍然保持了澳洲一人多面賽的蒙目棋紀錄，即1對12人下車輪戰的盲棋紀錄。

當他移居英國後，參加了20世紀60年代漢布斯特西洋棋隊（和英國冠軍喬納森·佩洛斯在一起），並且經常代表密德爾賽克斯洲參加全國性的比賽。

英國著名作家威廉·戈爾丁，也是一名西洋棋愛好者。他曾發表過不少詩歌和多篇小說，並以1955年出版的長篇小說《蠅王》蜚聲世界文壇。

1983年的一天，當獲得諾貝爾文學獎的消息傳來時，戈爾丁正在和《財政週刊》的文學編輯對陣。這局棋戈爾丁執白先行，以尖銳的伊文思棄兵起步，雙方在中局搏殺得非常激烈。當戈爾丁聞聽得獲諾貝爾文學獎的喜訊之後，由於太過興奮而走了一步錯著，加快了輸棋，真是「有得也有失」。當然，「得失相比」則是得的太大而失的太小了。

二十六、爲什麼說奪取中心是開局最重要的原則？

153

　　開局是對局的開始階段，一般認為一局棋開始的前10至前15回合為開局。實際上，開局與中局之間沒有截然的界線，通常當王的位置已經確定，最難出動的車已經出動時，可以說開局已經結束。

　　開局時，雙方都盡可能迅速地出動己方的棋子到最有利的位置上去，同時也都盡可能阻礙對方如此做。所以開局不僅是中局戰鬥的準備階段，同時本身也是一種戰鬥。開局的好壞對於中局戰鬥起著很重要的，有時是決定性的作用。下面講解開局最基本的原則。

　　初學者坐在棋盤前，總想生氣勃勃地把開局走好，他首先面臨的是第一步走什麼。當棋子都處於初始位置時，雙方各有20種走法（8個兵和2個馬各有2種走法）可供選擇，隨著兵子的出動，可供選擇的走法還會越來越多，但並非所有的走法都符合開局的基本原則。

　　先看一個最迅速見勝負的例局：1. f3？　 e6　2. g4？？　后h4＃（圖63）。

　　這被稱為「愚人殺局」。白方兩個回合就被將殺，這在實戰中也許不會出現。舉這個例子是為了說明，違背開局基本原則會造成什麼樣的後果。

　　那麼，開局的基本原則是什麼呢？首先是奪取中心。

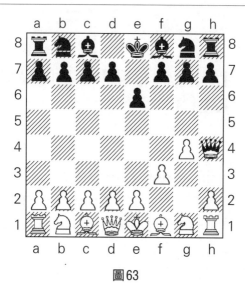

圖63

大家已經知道，由 d4、d5、e4、e5 這 4 個格子組成的盤心區域稱為中心（除了這 4 格之外，c4、c5、f4、f5 這 4 個格子也很重要，包括這 8 個格子的區域也稱為擴大的中心）。除了車之外，所有棋子都是位於中心時威力最大，在中心的棋子可以迅速地調動到兩翼去。所以在開局時雙方都力求奪取中心，一般第一步大多數走 1. e4（佔領中心 e4 格，控制中心 d5 格）、1. d4（佔領 d4、控制 e5）、1. c4（控制 d5）、1. 馬 f3（控制 d4、e5）等。

下面舉一個例子來說明奪取中心的重要性。

1. e4　e5

雙方都是積極的著法，既打開后和王翼象的通路，又占取和控制中心格子。

長期以來，人們習慣於把各種開局分為三類：開放性開局、半開放性開局、封閉性開局。如本局那樣，雙方第

一回合把王前兵挺起兩格（即 1. e4　e5）的開局，稱之為開放性開局，因為容易引起激烈的中心爭奪而導致開放性局面，故名。第一回合白方把王前兵挺起兩格（即 1. e4），黑方不是相應把王前兵挺起兩格（即不走 1. … e5），而走其他著法的開局，稱之為半開放性開局。白方第一步不把王前兵挺起兩格（即不走 1. e4），而走其他著法的開局，稱之為封閉性開局，因為容易封鎖中心而導致封閉性局面，故名。

2. 馬 f3　…

比走 2. 馬 c3 有力，因為攻擊了黑方 e5 兵，使黑方選走應著的範圍受到限制。現在黑方必須考慮如何保護 e5 兵。

2. …　馬 c6

正著，既保護了 e5 兵，又攻擊了重要的中心格 d4，還同時出動了馬。

如果走 2. …　馬 f6，就是用反擊白方 e4 兵來代替對 e5 兵的保護，稱為俄羅斯防禦（開局的名稱，有的以首創的國家、地區、城市為名，有的以首創的棋手為名，有的以佈局形成的局面特徵為名，對於後走的黑方來說也稱防禦）。或者走 2. …　d6，稱為菲利多爾防禦，也可保住 e5 兵（其優點是 c 兵的前進不受阻礙，缺點是比較消極）。

其他的一些應著都不大好，例如：（1）2. …　后 e7，堵住了黑格象的出路。（2）2. …　后 f6，用后保兵很不實惠，而且占住了王翼馬的好位置。（3）2. …　象 d6，阻礙了 d 兵的前進，限制了白格象和后的活動範圍。（4）2. …　f6，開局錯著，敞開 e8—h5 斜線，給予白方

棄子搶攻的機會：3. 馬×e5（圖64）3. … f×e5（黑方最
好的著法是3. … 后e7拒吃棄兵，儘管局面仍然不利，但
吃虧要小些）4，后h5＋ 王e7（如果走4. … g6，則有
5. 后×e5＋，抽車）5. 后×e5＋ 王f7 6. 象c4＋ 王g6
（改走6. … d5再送一兵稍好，以下7. 象×d5＋ 王
g6，白方有重大優勢，但尚不能立時將殺黑方）7. 后
f5＋ 王h6 8. d4＋ g5 9. h4，因為有10. h×g5++再
11. 后f7＃的威脅，白方勝定。

156

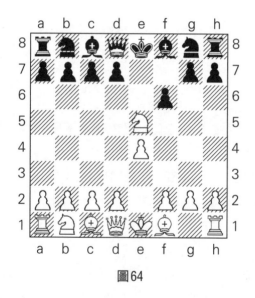

圖64

3. 象c4 象c5

至此形成義大利開局，已有500多年歷史。雙方出象
攻擊d4、d5中心格和f2、f7格。

4. c3 …

為了挺進d4，建立有力的兵中心。如果直接走4. d4，

則二守對三攻，白方將失兵。

4. … 馬f6　　5. d4　e×d4

6. c×d4　象b4＋！

如果走6. … 象b6，則白方中心雙兵攜手共進，黑方等於放棄中心。變化如下：7. d5！ 馬e7（或7. … 馬a5　8. 象d3之後，白方可走9. b4捉死馬）8. e5　馬e4 9. d6！ e×d6　10. e×d6　馬f6　11. 象×f7＋（圖65）11. … 王f8　12. 象b3　馬×f2　13. 后d5　后f6　14. 車f1　馬g4　15. 馬d4！；或11. … 王×f7　12. 后d5＋ 王f6　13. 后e5＋ 王g6　14. 后×e4　車e8　15. 馬e5＋ 王f6　16. f4　馬×d6　17. 后×h7，再到g6格將軍，兩種變化都是白勝。這就是控制中心所具有的威力。

7. 象d2　象×d2＋

立即反擊中心的走法7. … d5過早，在8. e×d5

圖65

馬×d5　9.象×b4　馬c×b4　10.后c3之後，黑馬地位不
穩。因此，黑方還是先兌換象比較有利。

8.馬b×d2　d5！

有力的著法，黑方以此破壞白方的兵中心。

9.e×d5　馬×d5

黑方佔據了重要的中心格d5，黑馬在此很安穩，因為
e線和c線上已經沒有白方的兵。

10.后b3　馬ce7！

應當想一切辦法鞏固重要的d5據點。

11.0-0　0-0　12.車fe1　c6（圖66）

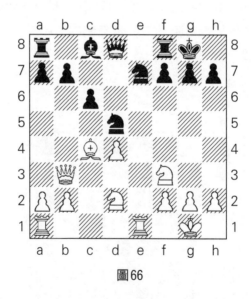

圖66

此後黑方續走后b6和象e6，並且調a8車參加戰鬥，
黑方有了d5中心據點，局面很穩固。至此，雙方爭奪中心
的鬥爭基本平衡，雙方大致均勢。

二十七、你知道太空與地球的西洋棋比賽嗎？你有沒有感覺到西洋棋與近代和現代科技進步之間「亦步亦趨」的密切關聯？

2008年6月，美國宇航員葛列格·查米托夫乘坐太空梭進入國際空間站後，與地球上幾個相關航太控制中心的飛機控制員們展開了一場太空與地球之間的大對弈。

有趣的是，這並非人類歷史上的首次太空與地球間的西洋棋對弈。

早在38年前的1970年6月，蘇聯宇航員安德列·尼古拉耶夫和維塔利·塞華斯蒂亞諾夫乘坐「和平號」太空船升上太空後組成太空隊，與蘇聯地面控制中心的宇航員維克多·戈巴特科和指揮官伊凡·科馬甯將軍組成的地面隊進行了一場西洋棋對抗賽，雙方苦戰了幾個小時，最後以和局告終。

據報導，下這場對抗賽的目的是用以測定人在太空失重的條件下的生理反應能力，這也可以說是西洋棋除其他多項功能之外，還有科學研究功能吧。

查米托夫的主要任務是在國際空間站上安裝新的實驗艙，在執行任務期間，他還利用業餘時間與地面人員進行西洋棋車輪大戰。由於磁性棋具不能上太空，而為了讓棋子能在零重力的狀態下牢固地吸附在棋盤上，他只能隨身

攜帶一副輕巧的塑膠製作的棋具，這些棋子能由一種尼龍毛刺粘附在棋盤上。儘管查米托夫所在的國際空間站每天都以每秒5英里的高速飛快運轉，然而他下棋的速度卻是每天一步棋。6月開始的第一個對局，查米托夫為一方，對方則是由美國休士頓太空中心、俄羅斯、日本和德國航太控制中心等多名控制員在同一張棋盤上與他對抗，每個地面控制中心內都擺有一副棋盤，顯示即時形勢。棋局於8月13日結束，查米托夫旗開得勝。接著查米托夫開始了一人對地面控制中心6組的車輪大戰。

查米托夫選擇與地面各國航太中心的飛行控制員下棋，是為了促進各國航太科技人員之間的團結和合作關係。美國航天局飛行主管拉里克說，查米托夫已經達到了他的目的，他使我們意識到，我們必須緊密合作成一個團結的小組，才能戰勝各種困難，完成太空任務。

這場天地之間的西洋棋比賽受到了地面飛行控制員們的熱烈歡迎，部分原因是由於他們都具有天生的求勝心。再說，誰不想戰勝一名本身就是西洋棋行家的太空人呢？

查米托夫從孩提時代就跟著父親學會了下西洋棋。他的整個童年都是在西洋棋的氛圍中度過的。鑒於他本人此次執行的太空任務有世界各地好幾個航太控制中心的合作和支援，他和這些中心的飛行控制員下車輪大戰，既能發揮他的業餘專長，又能以棋會友，增進友誼，同時還具有科學研究的功能，真可謂一石三鳥，一舉多得。

1996年2月10日至17日在美國費城舉行了一次非同尋常的棋賽：自1985年起一直稱霸棋壇的卡斯帕羅夫與IBM（美國國際商業機器公司）研製的超級電腦「深藍」進行

對抗賽。這次比賽是世界電腦協會為慶祝電腦問世50周年所舉行的歷時一年紀念活動的序曲。這次比賽引起了全球西洋棋愛好者的普遍關注。比賽過程中，每天有1000萬人透過國際互聯網路觀看比賽實況和查詢比賽棋局。6局對抗賽的結果，卡斯帕羅夫以勝3和2負1的戰績（4：2）獲勝，得到了40萬美元的獎金。

有「高科技皇帝」之稱的電腦選擇有「世界體育皇后」美譽的西洋棋「配對」，應該說是「珠聯璧合」。作為世界競技項目中歷史最悠久、開展最廣泛、內涵最複雜的西洋棋，黑白雙方各16只棋子在全局中所能弈出的變化比已知宇宙中的原子數目還要多，而這正好使電腦有用武之地。

令人感興趣的是，近代和現代資訊技術的每一次發展都被世界西洋棋界立即應用。

從下面「大事記」中，可看出西洋棋與科技進步之間的「亦步亦趨」關係。

1844年，美國華盛頓和巴爾的摩市的兩位棋手首次透過電報進行對弈。

1878年，英格蘭兩位棋迷首次透過電話對局。

1945年，二次大戰剛結束，美國和蘇聯兩國的棋手首次透過無線電臺舉行了一場雙邊國際棋賽，這是戰後首次體育活動。

1958年至1959年間，美國麻省理工學院的電腦專家編制出第一個電腦西洋棋程式。

1967年，在美國業餘西洋棋冠軍賽上，首次按照正式的西洋棋比賽規則，進行了人與電腦間的比賽。

1970 年，蘇聯人進行了首次太空與地球間的西洋棋「天地對弈」（前面已有敘述）。

1974 年，瑞典斯德哥爾摩舉辦了首屆電腦西洋棋比賽，即「機器大戰」，比賽結果，蘇聯人編制的名為「凱撒」的程式奪魁。

1983 年，美國兩名科學家編制的程式「貝利」首次代表電腦獲得人類棋手的西洋棋「大師」稱號。

1988 年，西洋棋世界冠軍卡斯帕羅夫透過國際通信衛星同時與分別在澳洲、比利時、加拿大、英格蘭、義大利、日本、塞內加爾、瑞士、美國和蘇聯的 10 位棋手下車輪戰，結果取得了勝 8 和 1 負 1 的戰績。同年在紐約，世界電腦協會的電腦「赫特克」戰勝了美國特級大師鄧克爾。在此之前，卡內基—梅隆大學研究生許峰雄開發的「深思」電腦戰勝了丹麥國際特級大師拉爾森，這是電腦首次戰勝人類的特級大師。

1989 年，許峰雄取得博士學位後，加入 IBM。次年，他作為主要設計師的「深思」電腦與棋史上第十二位世界冠軍卡爾波夫戰成平手。

1989 年，卡斯帕羅夫與當時的電腦世界冠軍——「深思」進行對抗，以 2：0 輕鬆取勝。

1993 年，IBM 的「深藍」（由「深思」升級），與有「外星少女」之稱的尤迪特·波爾加「交手」，以 1 勝 1 和取勝。尤迪特當時國際等級分在世界男子排名中為前 20。她說，還不適應與機器下棋，因為人類之間下棋占 30％－40％的心理因素，在對機器時起了反作用。

1994 年 8 月，由英代爾公司贊助、世界職業棋協主辦

的快棋大獎賽中，英國電腦專家理查‧蘭研製出的「奔騰‧
天才「電腦在30分鐘快棋賽中以勝1和1的戰績擊敗了世
界冠軍卡斯帕羅夫。次年5月，在德國科隆舉行的快棋賽
中，卡斯帕羅夫與」奔騰‧天才「再度相逢，仍是同樣的
用時賽制，卡斯帕羅夫以勝1和1獲勝，報了「一箭之
仇」。

163

二十八、開局第二個基本原則是儘快出子，那麼開局應該優先出動什麼子力呢？

除了奪取中心之外，儘快出子是開局第二個基本原則。所謂儘快出子，就是要用最少的步數出動最多的棋子。因為局勢的好壞不僅在於擁有的棋子有多少，而且取決於起作用的棋子有多少。如果一方出動的棋子比對方多，稱為出子佔先；反之，稱為出子落後。出子落後會陷於被動並容易招致敗局。請看下面的例局。

　　1. e4　e5　　　　2. d4　e×d4

　　3. c3　d×c3

白方的這種開局法稱為中心棄兵，或稱為丹麥棄兵。棄兵的意圖是為了出子領先。黑方第 3 步可拒吃棄兵而走 3. …　d5 反擊中心，變化如下：4. e×d5　后×d5　5. c×d4　馬c6　6. 馬f3　象g4　7. 象e2（如果立即走 7. 馬c3，黑方有 7. …　象×f3！的應著）7. …　馬f6　8. 馬c3　后a5　9. 象e3　象d6　10. 0–0（圖67），接下去黑方王可向任何一側易位，雙方均勢。

　　4. 象c4　c×b2　　　5. 象×b2　…（圖68）

　　5. …　　象b4＋？

黑方雖然多兩兵，但是出子落後，因此應該穩住陣腳，而走 5. …　d6，在 6. 馬e2　馬c6　7. 0–0　象e6 之

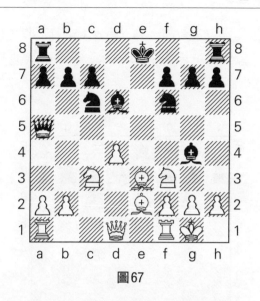

圖 67

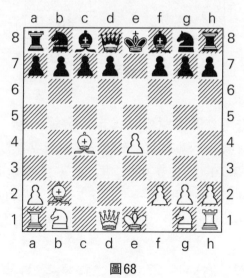

圖 68

後，白方如果接走 9. 象 d5，則 8. … 馬 f6　9. 后 b3　后
c8　10. 馬 f4　象 × d5　11. e × d5　馬 e5！　12. 車 e1　象

e7　13. 象 × e5　d × e5　14. 車 × e5　后 d7　15. 后 g3
0–0–0！（圖 69），黑方送還一兵，仍多一兵並且很快將
取得反擊機會。

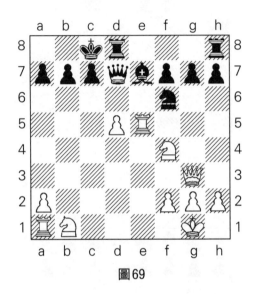

圖 69

黑方也可立即送還兩兵，走得尖銳一些：5. … 　d5
6. 象 × d5　馬 f6（圖 70）　7. 象 × f7 ＋（或者 7. 馬 c3　象
e7　8. 后 b3　0–0　9. 0–0–0　馬 bd7，黑方也可走 9. …
馬 × d5 或 9. … 　c6 再 10. … 　b5）7. … 　王 × f7　8. 后 ×
d8　象 b4 ＋　9. 后 d2　象 × d2 ＋　10. 馬 × d2　c5，雙方
均勢。

　　6. 馬 d2　后 g5？　7. 馬 f3　后 × g2　8. 車 g1　象 ×
d2 ＋　9. 王 e2　后 h3　10. 后 × d2　…（圖 71）

　　對照雙方的子力出動情況，是令人吃驚的：白方出動了
幾乎所有的子力，而黑方只出動了一個后，而且它蜷縮在不

166

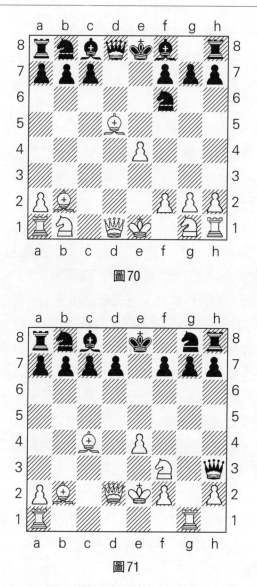

圖70

圖71

利的位置上。儘管黑方多三兵,但是局面是沒有希望的,因為黑方不能用相應的行動來對付白方協調的子力進攻。

10. ⋯　　馬 f6　　11. 象 × f7＋　　王 d8

顯然不能走 11. ⋯　　王 × f7，因為白方有 12. 馬 g5＋抽後；如果走 11. ⋯　　王 f8 也不見好，因為白方可接走 12. 后 g5 製造殺局。

12. 車 × g7　　馬 × e4？

加速失敗。不過即使走最好的棋，也只是拖延輸棋的時間而已。

13. 后 g5＋！　　馬 × g5　　14. 象 f6＃

本例中，出子落後是黑方迅速失利的直接原因。

接下來討論一下，除了挺進小兵佔據和控制中心之外，應該首先出動什麼棋子。實踐經驗表明，一般情況下，威力最大的后和威力次之的車這類重子不宜輕易出動，而威力較小的馬和象這類輕子應該優先出動。因為后、車出動過早，容易成為對方輕子和兵的攻擊目標，遭到驅趕而浪費了時間（步數），最後導致出子落後。在大多數開局中，最早出動的是輕子馬，其次是象，最後才是重子后和車。初學者往往喜歡過早出動后，但是很難為它找到一個安全位置。例如在半開放性開局的斯堪的納維亞防禦中：

1. e4　　　d5　　2. e × d5　　后 × d5

3. 馬 c3　　⋯

白方既出動了馬，又攻擊了在中心 d5 格的黑后。

3. ⋯　　　后 a5　　4. d4　　馬 f6

5. 象 d2　　⋯

看來，后在 a5 格也不安全。

5. ⋯　　　c6

黑方準備了比較安全的 c7 格供己方后向後方退避。

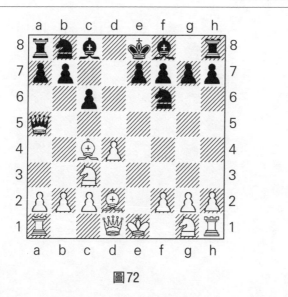

圖72

6. 象 c4 …（圖72）

白方已經出動了三個輕子，而黑方只出動了一個，白方開局佔據先手。這裏可以看出開局過早出后的缺點。但是不能由此得出開局不能出后的結論。在西洋棋對局中，任何原則都不是絕對化的。例如法蘭西防禦的如下變例中：

1. e4　　　e6　　　2. d4　　　d5

3. 馬 c3　馬 f6　　　4. 象 g5　象 b4

雙方都牽制對方的馬。黑方還威脅著要吃 e4 兵。

5. e × d5　…

更有力的是走 5. e5 捉被牽制的黑馬，黑方為了避免失子，必須走 5. … h6，局面複雜。

5. …　　后 × d5

這一步可以走，因為白方 c3 馬已被牽制。

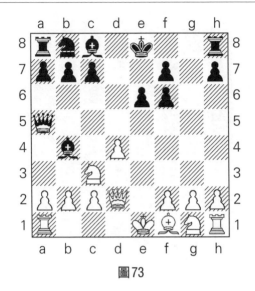

圖73

6. 象×f6　　g×f6　　　7. 后d2　　后a5（圖73）

　　這裏黑后與上例（圖72）一樣，都位於a5，卻很安全
也很有利，黑方局面很好，其主動性彌補了f線疊兵造成
的兵形不整。本局黑方開局「過早」出后沒有造成出子落
後等負面影響。

　　在所有的輕子和重子中，車一般最後出動，一個車可
以利用王車易位出動，另一個車通常只有在后和輕子出動
之後才能出動。

二十九、1997年卡斯帕羅夫與「更深的藍」的那場「人機大戰」有何意義？

171

　　1997年5月3日至11日在美國紐約和平大廈，世界棋壇一號人物卡斯帕羅夫與世界一號超級西洋棋電腦「更深的藍」進行的6局對抗賽引起了全球性的轟動。

　　這次比賽的獎金額比去年的更高，勝者70萬美元，負者40萬美元。隨著現代資訊技術的迅猛發展，電腦越來越多地參與人類活動的各個領域，從科學、商業到文化。正因為如此，許許多多基本上不懂西洋棋的人士也非常熱切地關注著這場富有象徵意義的「人機大戰」。

　　1996年2月之後的一年多來，負責「深藍」設計的5位電腦專家為它配備了最新的P2SC晶片，使它的速度翻了一番，達到每秒鐘計算兩億步的程度；與此同時，美國冠軍、國際特級大師本傑明加盟研製小組，運用自己的棋藝知識，調整機器的計算函數，提高它的「思維」效率和弈棋水準。因此，這台升了級的電腦被稱為「更深的藍」。研製人員還給「更深的藍」輸入了一百多年來優秀棋手對弈的兩百多萬局棋。與「深藍」相比，「更深的藍」具有非常強的攻擊能力，在平淡的局面中也善於製造進攻機會。

　　這一場「人機大戰」殺得難解難分。卡斯帕羅夫經過

苦戰，先勝首局。第二局，「更深的藍」下得一點不帶「機器味」，完全像是一個真正的棋手，而且是最好的棋手，把比分扳成1：1平。第3、4局雙方均激戰成和。第5局，卡斯帕羅夫在獲得優勢後坐失良機，被機器逼和。第6局卡斯帕羅夫失利。最終，「更深的藍」以3.5：2.5的微弱優勢取勝。

由於本傑明的助陣，「更深的藍」研製組的主管譚崇仁在賽前曾說：「去年比賽時，『深藍』的西洋棋知識還只相當於嬰兒，而今年『更深的藍』已經上過學了。」

這場「人機大戰」中，卡斯帕羅夫手中的王牌是直覺、經驗和對對手弱點的判斷；「更深的藍」依靠的是強大的計算能力和龐大的資料容量以及永不疲倦、永不分心、永遠鎮定自若也從不會犯戰術錯誤的品質。不容忽視的是卡爾波夫關於這場比賽雙方風格的評論，這也是卡斯帕羅夫致敗的一個因素。

作為戰術組合和進攻型棋手的最傑出代表，卡斯帕羅夫把驍勇威猛、敢於冒險的棋風刻意改變成小心謹慎、四平八穩的模樣，以適應對機器之戰，當然很難發揮他固有的水準了。因此，要是換成積極局面和防禦型棋手的頂尖人物卡爾波夫、克拉姆尼克、阿南德，「更深的藍」就未必是最後的贏家了。

1997年5月12日，即「更深的藍」贏得了與卡斯帕羅夫6局對抗賽之後的次日，IBM公司的股票上漲了3.6％。為這次「人機大戰」，IBM公司投入了上千萬美元，然後得到的回報，則要超過兩億美元。除了商業行為之外，IBM公司發起的那場「人機大戰」的意義是借助人類智慧

的力量，核對總和促進人工智慧的技術。「更深的藍」研製組負責人譚崇仁說，他們的真正目的是審查自己的設計系統，透過比賽總結經驗。據專家們預計，「更深的藍」所採用的技術將被廣泛地應用在分子動力學、天氣預報、交通控制、核爆炸類比、決策輔助系統、金融風險分析和資料獲取等各個方面。

173

西洋棋天字第一號人物輸給了一台機器，這引起了西方不少人士的疑慮、悲觀甚至驚惶失措，就像一些人對「克隆」技術感到可怕可怖一樣，人工智慧的機器悍然入侵人類智慧的領域，作為「萬物之靈」的人類，能駕馭萬物的依靠就在於這點智慧。現在這點智慧也為人類自己製造的機器所分享，那麼是否有朝一日，會像中世紀西方人談論的熱門話題「上帝能否造出一塊自己搬不動的石頭」一樣，當人類造出一個超越人腦的電腦時，派生出如下的問題：「人類能否造出一塊自己搬不動的石頭，並造出一塊專門砸自己腳的石頭呢？」

追溯歷史，人類利用自己所生產的工具已有幾千年之久了。人發明了汽車，汽車比人跑得快，人還是要賽跑；人發明了飛機，飛機比人飛得高，人還是要跳高；人發明了輪船和潛水艇，人照樣要游泳和潛水。同樣人發明了電子計算機，它比人算得快，人不能說不學加減乘除了。因此，電腦戰勝了人腦，人不僅不會放棄下西洋棋，恰恰相反，西洋棋可能會下得更興旺。所以不存在「卡斯帕羅夫都輸給電腦了，你還下棋幹什麼呢」的問題。

其實，「更深的藍」是在電腦專家和西洋棋行家雙重幫助下戰勝卡斯帕羅夫的。或者換一個角度，是電腦專家

和西洋棋行家聯手在「更深的藍」的幫助下擊敗卡斯帕羅夫的。從這個意義上來講，本次「人機大戰」的結果只是一種象徵性的結果，不存在什麼「卡斯帕羅夫沒有捍衛住人類的尊嚴」、「電腦已經超過人腦」之類的問題。更深一步講，本次「人機大戰」既是人類智慧與人工智慧的爭鬥，更是人類智慧與人工智慧的協作：卡斯帕羅夫以自己的人腦智慧來促進科學家們完美電腦的程式。

很多棋界人士認為，「人機大戰」不僅促進人工智慧的發展，而且促進西洋棋棋藝的發展。他們的看法是，人腦的巨大創造能力和電腦的巨大運算能力相互補充，就可產生一種新的資訊獲取方式。過去棋手們在家庭實驗室裏苦苦思索多時的招法包括那些天才而又冒險的新招，需要幾個月甚至幾年才能確定其正確與否；而如今，用電腦驗證，立見分曉。

電腦對西洋棋強有力的挑戰，將使這一科學性競技項目得到迅猛發展的新機遇。隨著「人機大戰」的不斷進行，西洋棋這一古老藝術將煥發出新的青春活力。

三十、在開局中應該怎樣佈置兵陣？爲什麼子力協調也是開局的基本原則？

對局雙方各有 8 個兵，它們在開局第一步時就可走動。因此，開局的第三個基本原則就是善於布兵。由於兵只能往前走，不能橫平也不能後退，要矯正兵陣的弱點是很困難的。所以要下好開局，必須佈置好兵陣。兵應當儘量往前（為己方的棋子佔領空間），佈置成能夠活動的（不要被己方的棋子擋住進路，尤其是在中心和後翼）、沒有弱化的陣形。

圖74局面，黑方中心和後翼的兵陣因被封鎖而失去活

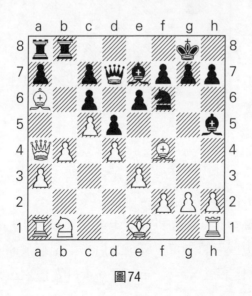

圖74

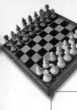

動性，這樣黑方棋子的地位就顯得侷促和拮据。相反，白方的兵形嚴整而具有彈性，因此，白方的局面優勢不容置疑。

176

圖75局面，白方d2兵得不到鄰近直線上己方兵保護，是半開放線（雙方都沒有兵的線路稱為開放線，只有一方有兵的線路稱為半開放線）上的落後兵。白方陣營中c2、d3等重要白格，得不到己方兵的保護，十分薄弱，稱為弱格。接下去白方想驅走令他頭痛的佔據後翼的黑馬。

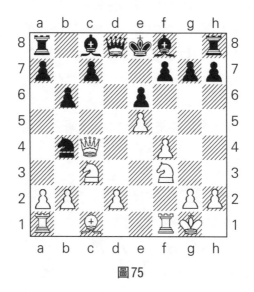

圖75

| 1. a3 | 象a6 | 2. 馬b5 | c6 |
| 3. a×b4 | 象×b5 | 4. 后c3 | c5！|

攻擊疊兵之一。如果立即走4. ⋯　象×f1，則5. 后×c6＋，黑方或者將失車（5. ⋯　后d7　6. 后×a8＋），或者被長將作和（5. ⋯　王e7　6. 后b7＋　王e8　7. 后

c6＋，等等）。

5. b×c5　象×c5＋

黑方得車，因此，白方失子失勢並最終失敗已是無可避免。

圖76局面，白方兵陣散亂，7個兵中倒有6個弱兵（c線和f線兩對疊兵，以及a兵和h兵兩個孤兵）。現在輪到黑方走，在16. …　后c7（保護己方b兵，並且與己方馬配合一起攻打白兵中唯一還算看得「順眼」的中心e兵）和17. …　車c8（后和車一起在半開放線上聯手攻打c線疊兵）或17. …　0-0-0之後，黑方局面十分有利。

圖76

開局的第四個基本原則是協調子力。所謂協調子力是指使棋子與兵之間相互協調、相互配合、相互策應和相互補充。在開局中，如果一方兵子協同作戰，而另一方的兵

子則互不關聯各自為戰，甚至相互妨礙、相互影響，那麼局勢的優劣是不言自明的。

下面舉封閉性開局中的兩個例子予以說明。

先看後翼棄兵劍橋防禦的一個變例：

1. d4　　　d5　　　2. c4　　　e6

3. 馬c3　馬f6　　4. 象g5　馬bd7

5. e3　　　…

如果白方走誘人的5. c×d5　e×d5　6. 馬×d5，看似利用牽制戰術奪得一兵，實際上卻中了黑方的開局陷阱（或稱開局圈套）。接下去有6. …　馬×d5！（棄后，但是這只是暫時的）7. 象×d8　象b4＋　8. 后d2　象×d2＋　9. 王×d2　王×d8，結果是黑方利用閃擊戰術，吃還所棄的后並反得一子，勝定。

5. …　　　c6　　　6. 馬f3　　后a5

7. 馬d2　象b4　　8. 后c2　d×c4

9. 象×f6　馬×f6　10. 馬×c4　后c7

11. a3　象e7（圖77）

開局告一段落，白方比較有利。白方的d4中心兵與棋子相互協同作用，掌握和控制了d4和e5中心要格，限制了對方兵在中心的自由活動和佈置。

與此相反，黑方的e6兵妨礙己方白格象的活動，使它失去積極參戰的可能。接下去白方較好的走法是12. g3，然後再走象g2和兵b4，以阻止黑方在b6和c5以後打算讓象進入b7發揮作用的企圖。

下例選自英國式開局的一個變化：

1. c4　　　g6　　　2. 馬f3　　象g7

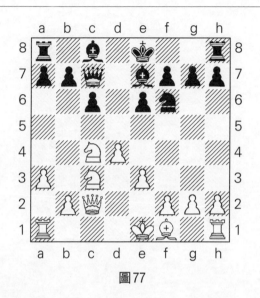

圖77

3. 馬 c3	e5	4. g3	馬 e7
5. 象 g2	0-0	6. d4	e×d4
7. 馬×d4	馬 bc6	8. 馬×c6	馬×c6
9. 0-0	d6	10. 象 d2	象 g4
11. h3	象 e6	12. b3	后 d7
13. 王 h2	車 ae8（圖78）		

　　本例中，雙方都在王翼側翼出象，既防衛己方的王，又遙控中心。對局至此，開局基本結束。從表面來看，黑方棋子業已全部出動，而且白方後翼車和后均在初始位置未動，似乎是黑方在開局中占了先機。但是深入一步分析可知，鑒於白方 c3 馬、g2 象和 c4 兵協同作用，牢牢控制著 d5 格中心，所有黑方子力的靈活性因此大大受到限制。因此判斷開局優劣，不能光看子力出動的數量，更要看子力出動的有效程度和協調程度。

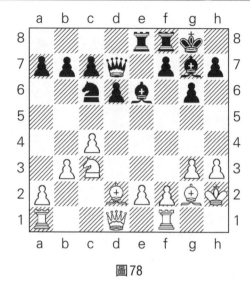

圖78

　　白方接下來可以走 14. 車 c1，在 14. … f5 15. 馬 d5 王 h8 16. 象 e3 象 g8 17. 后 d2 馬 d8 18. 車 fd1 馬 e6 19. 馬 f4 馬 × f4 20. 象 × f4 后 c8 21. h4 之後，白方優勢明顯。

　　不言而喻，奪取中心、儘快出子、善布兵陣、協調子力，開局的這四項基本原則是相互聯繫的。在實踐中，應該視具體局面，將四者有機地結合，靈活地運用。為了便於初學者在實戰中少犯錯誤，這裏再列出一些常用的「開局注意事項」如下：

　　（1）沒有必要時，不要重複走動一個棋子。

　　（2）不要用一兩個棋子從事不成熟的進攻，因為這很容易被對方擊退，而造成己方出子落後。

　　（3）如果吃兵會使對方出子領先，那麼就不要貪吃兵而失先；或者是吃了棄兵之後，在適當時候送回去，以

贏得子力出動方面的有利地位。

（4）無必要時不要輕易挺起邊兵（如 a3、…a6 或 h3、…h6 等）。這是初學者喜歡走的著法，但是如果沒有具體的目的，不但浪費了時間（步數），而且還會造成己方兵陣的削弱。

（5）及時易位，使王能進入安全區域，順便又出動了一個車。除了少數情況之外，一般不要放棄易位的權利（機會）。

181

（6）盡可能地阻礙對方棋子的出動，給對方製造開局難題。

三十一、「死亡之吻」、「阿拉伯殺法」、「肩章形殺法」……對這些常用殺法的名稱你是否感到陌生？

前面說到了一些開局、中局和殘局的知識，下面進入全局和殺法的課題，重點是介紹一些典型的殺法模式，供實戰中使用。

（一）里格爾殺法

白方　德・開莫爾・薩爾・德・里格爾
黑方　聖・伯里安
1787 年弈於巴黎

1. e4　e5　　2. 馬 f3　d6

開放性開局中的菲利多爾防禦。執白的法國西洋棋大師里格爾在巴黎棋壇稱雄多年，一直到某一天敗於他的一位天才學生，也就是以自己的名字命名本防禦的菲利多爾為止。菲利多爾後來不但成為全世界的最強棋手，稱霸棋壇半世紀，而且還是一位傑出的音樂家和作曲家。而里格爾雖然被他的學生所超越，但是從此時起直至他逝世為止，仍然是巴黎第二號強手。需要指出的是，他在下本局時，已經是 85 歲的高齡了。

3. 象 c4　馬 c6　　4. 馬 c3　象 g4（圖 79）

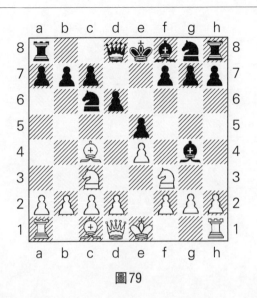

圖79

　　到目前為止，雙方都弈得不錯。但是接下來，輪走的里格爾觸摸了一下f3馬，然後很快又把手縮了回去。隨即，他的對手提醒他，要遵守「摸子動子」這條規則。許多旁觀者確認了里格爾已經觸摸過馬，也堅持認為，他應該摸馬動馬。里格爾同意了大家的說法，但是提出，要略加思考把馬走向何處。最後他走的是：

　　5. 馬×e5 !?　…

　　棋藝不精的聖·伯里安立即攫取了后，他認為白方是受規則束縛，被迫無奈才這樣走的。

　　5. …　象×d1？？

　　這正是白方擔著高風險佈設陷阱的基礎所在。如果黑方對這個局面進行認真考慮，他就會意識到后是不能吃的，但是可以簡單地走5. …　馬×e5，黑方就將多了一子。

　　6. 象×f7＋　王e7　　7. 馬d5＃（圖80）

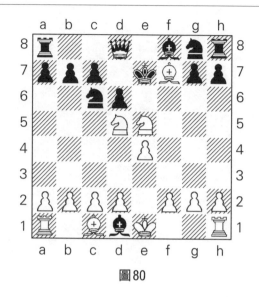

圖80

184

　　儘管這個陷阱在本局中是成功的，但是這樣的陷阱你
最好不要去佈設。切莫忘記，如果黑方看破了這個圈套，
他將贏得一子。

　　這一將殺稱為「里格爾殺法」。自從這局棋以後，它
已經以不同的形式在實戰中重複出現了很多次。

（二）悶　殺

白方　凱列斯　　　黑方　阿拉莫夫斯基
1950年弈於茨查沃諾·佐德洛耶

1. e4　　　c6　　　　2. 馬c3　　　d5
3. 馬f3　　d×e4　　 4. 馬×e4　　馬d7
5. 后e2 …

半開放性開局中的卡羅·卡恩防禦。第4步黑方如果走

4.…　馬gf6邀兌馬，則在5.馬×f6＋　g×f6（或5.…
e×f6）之後，造成己方f線疊兵。走了4.…　馬d7之後，
再走5.…　馬gf6，則構成了連環馬，當白方兌馬時，黑
方就可以用馬回吃，而不會形成疊兵了。

具有世界頂級棋藝水準的蘇聯國際特級大師凱列斯第
5步進後e2，利用黑方急於跳王翼馬邀兌白方中心馬的心
理，佈設了一個開局陷阱。如果對方識破，則他可以走6.
g3再7.象g2，白格象從側翼方向出動，不致因為后自擋象
路而受到影響。

5.…　馬gf6？？

中計！阿拉莫夫斯基大師不假思索地鑽進圈套。他應
該走5.…　后c7、5.…　e6，甚至可以走5.…　馬df6.

6.馬d6＃（圖81）

悶殺。一是借助后在直線上的牽制戰術，致使e7兵不

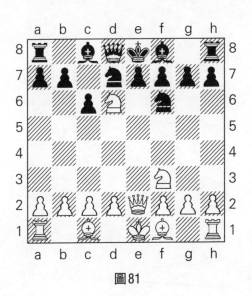

圖81

能吃白馬；二是黑方王所有可以走的格子全被已方棋子佔領。

悶殺只能由馬來完成。從字面上來理解，所謂悶殺，被殺的王是被自己棋子所憋死的。

（三）死亡之吻

這是西洋棋中最常見的殺法之一。它由后的「親吻」並將殺對方的王來完成。它的實施有兩個條件：（1）只有當后在對方王的相鄰格子才能「親吻」；（2）為了致殺，后必須得到己方另一子力的支援或保護。

圖82局面，在王的支持下，后已從原來的g2走到g6，進行死亡之吻。

圖83局面，后得到同一斜線象的支持，因而可用如下

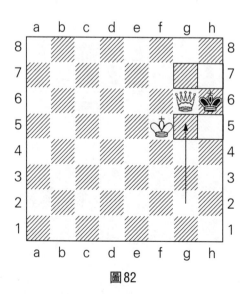

圖82

圖83

走法實施死亡之吻：1. 后 × g7 ＃ 。

（四）阿拉伯殺法

　　阿拉伯殺法是車和馬緊密配合的佳構。它之所以被稱為阿拉伯殺法，是因為車和馬的著法自西洋棋從阿拉伯人傳給西方世界以來一直沒有改變過的緣由。

　　圖84局面，白方只消走 1. 馬 f6 ＋　　王 h8　　2. 車 × h7 ＃ ，就形成圖85的殺局。這種殺法與中國傳統象棋的「車心馬立角，神仙亦難捉」的車馬殺法完全相似。

（五）肩章形殺法

　　這種古典殺法是利用了對方王被自己圍住的局面特徵。

圖84

圖85

　　圖86局面，黑方王的兩側被己方雙車盾狀「護衛」
（堵塞），沒有逃跑的出路，因而被白后將殺，其殺局圖
案呈肩章形，故稱之為肩章形殺法。圖87局面，輪走的黑

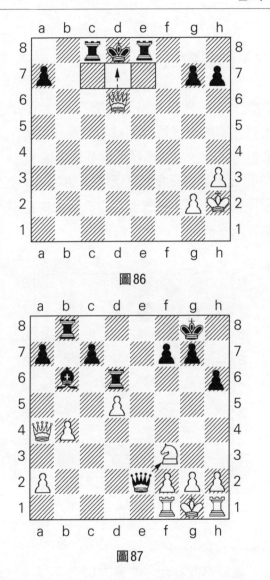

圖86

圖87

方可以利用白王被己方的雙車兩側堵塞的局面特點，先棄
后咬馬，然後用車將軍，其殺局同樣呈肩章形。著法是：

1. ⋯　　后×f3　　2. g×f3　　車g6#。

（六）伯頓殺法

這種殺法是19世紀英國大師撒母耳‧伯頓所首創。它是雙象協調作戰能夠呈現巨大威力的最好說明。這種殺法出現在當對方已經在後翼進行了長易位之後。

圖88局面，黑方王所能走到的5個格子，其中3個被自己棋子所佔領，另2個則被白方黑格象所控制，因此，白方就能實施戰術組合，走成伯頓殺法。

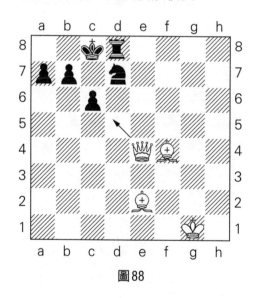

圖88

1.后×c6＋!!　…

棄后，屬於引離戰術，使黑方b7兵不能再起到保護a6格的作用。這樣，己方白格象就能有效出擊了。

1.…　b×c6　2.象a6＃（圖89）

雙象逞威的典型殺局。

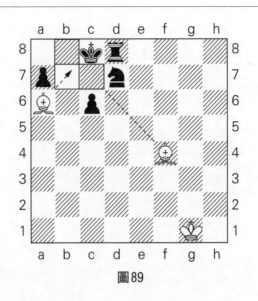

圖89

（七）底線殺法

這種殺法的應用比想像的還要普遍，當一方易位（尤其是短易位）後，王前三兵均未走動過時，其底線就存在了潛在的弱點。作為執該方的棋手，你得時時注意之。而作為對方，則應該考慮有否把這個潛在弱點轉化為現實弱點的可能。

圖90局面，白方上一步走的是1. 后a1，這實際上是利用對方底線弱點所採用的引離戰術。輪走的黑方應該考慮一下對方何以如此「慷慨」，送后的目的何在呢？可是……

1. ⋯　車×a1？？

黑方匆忙地吃后。守衛底線的車被引離職守，底線「長廊」完全開放。於是……

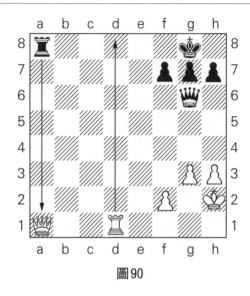

圖90

2. 車 d8 ＃（圖91）

黑方被將殺，黑方貪吃的後果是慘重的。

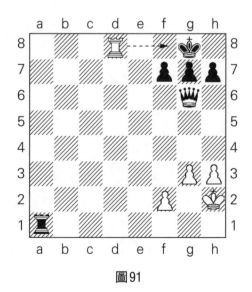

圖91

大展好書　好書大展
品嘗好書　冠群可期

大展好書　好書大展

品嘗好書　冠群可期